Ausstellung
Museum St. Ulrich Regensburg
21. September bis 4. November
2007

DIA⅃O⅁
8

150 Jahre Ausstellungen in St. Ulrich

Fünf böhmische und fünf bayerische
Künstlerinnen und Künstler
stellen aus

SCHNELL + STEINER

DIALOG
8

INHALTSVERZEICHNIS

EINFÜHRUNG

Dr. Hermann Reidel

1854 gründeten der Regensburger Bischof Valentin von Riedel (1842-1857)[1] und der Mettener Abt Gregor Scherr (von 1856-1877 Erzbischof von München und Freising)[2] den Kirchlichen Kunstverein für das Bistum Regensburg mit Sitz in Kloster Metten. Drei Jahre später anlässlich der II. Generalversammlung der Diözesan-Kunstvereine in Regensburg vom 15.-17. September 1857 organisierten die beiden kunsthistorisch interessierten Priester Franz Bock (Aachen) und Georg Jakob (Regensburg) eine über 200 Exponate umfassende Ausstellung in der profanierten Ulrichskirche, der ehemaligen Dompfarrkirche, zum Thema: „Die mittelalterliche Kunst in ihrer Anwendung zu liturgischen Zwecken". Die Besichtigung der Ausstellung wurde am 16. September um 11 Uhr angesetzt.

Der damalige Katalog stellt in kurzen Beschreibungen die Werke der Skulptur (Statuen, Reliefs, Geräte), Gemälde (Tafelgemälde, Miniaturen, Handzeichnungen und Aquarelle, Dombaurisse) sowie Paramente vor. Unter der Graphik sind auch zeitgenössische Werke wie Aquarelle von Friedrich Eibner von 1853 oder Zeichnungen der beiden Malerinnen Marie Ellenrieder und Elektrine von Freyberg vertreten. Mit dieser ersten Schau sollte eine Reihe von künftigen Ausstellungen alter und neuer Kunst bei den kommenden Generalversammlungen der Diözesan-Kunstvereine für kirchliche Kunst in Deutschland begonnen werden. Im Auftrag des „Central-Ausschusses" zur II. General-Versammlung im September 1857 heißt es, dass künftig „eine Ausstellung älterer und neuerer Werke der christlichen Kunst veranstaltet werden"[3] soll.

Hauptanliegen der Vereine war, christliche Kunst des Mittelalters als Vorbild für die zeitgenössischen Künstler herauszustellen, was schon der Titel des Ausstellungskataloges von 1857 „Die mittelalterliche Kunst in ihrer Anwendung zu liturgischen Zwecken" betont. Daneben wurden aber auch gute zeitgenössische Werke wie die bereits erwähnten Zeichnungen sowie auch Aquarelle von Heinrich Schönfeld oder Johannes Schraudolph den Teilnehmern präsentiert.[4]

Der Dialog zwischen alter und neuer Kunst war damals ein wichtiges Anliegen, um eine qualitätvolle kirchliche Kunst für liturgische Zwecke zu schaffen. Die Künstler sollten sich die mittelalterliche Kunst zum Vorbild nehmen und neue Werke im Sinne der Romanik und Gotik gestalten. Die Kunst des Barock war in der Mitte des 19. Jahrhunderts geradezu verpönt und erfuhr erst nach 1900 eine Neubewertung. Mit einer Ausstellung mit dem Titel DIALOG 8 – sieben gleichnamige Ausstellungen des Diözesanmuseums sind seit 20 Jahren schon vorausgegangen – soll an die erste große Dokumentation alter und neuer christlicher Kunstwerke in der Ulrichskirche vor 150 Jahren erinnert und angeknüpft werden. Heute inspirieren uns die mittelalterlichen Kunstwerke und treten in Dialog zu den Schöpfungen unseres Jahrhunderts. Nachahmungen historischer Kunst oder gar Kopien nach vergangenen Kunstepochen wären zutiefst unehrenhaft. Zum gegenseitigen Dialog sind fünf tschechische Künstlerinnen und Künstler - Patrik Hábl, Libor Kaláb, Anna Kocourková, Eliška Pokorná und Karel Rechlík aus Prag, Pilsen und Brünn - sowie fünf bayerische Kolleginnen und Kollegen - Alois Achatz, Karl Aichinger, Ursula Merker, Johanna Obermüller und Alois Öllinger - eingeladen worden, auf die in St. Ulrich präsentierten Kunstwerke zu reagieren. Die Künstler haben dies in ganz unterschiedlicher Form getan und ein breites Spektrum der gegenwärtigen Kunstszenen ausgebreitet. Es wird spannend sein, den Dialog der Künstler diesseits und jenseits des Böhmerwaldes auch untereinander zu vergleichen im historischen Rahmen unserer frühgotischen St. Ulrichskirche. Als Einleitung des Kataloges und Hinführung zu den Aufgaben eines Diözesanmuseums im 21. Jahrhundert wird der Festvortrag des Direktors des Erzbischöflichen Museums KOLUMBA in Köln Dr. Joachim Plotzek veröffentlicht, den er vor drei Jahren anlässlich der 150-Jahrfeier der Gründung des Kirchlichen Kunstvereins im Kloster Metten hielt. Zusätzlich erinnert Museumsdirektor Dr. Bernhard Böhler vom Erzbischöflichen Dom- und Diözesanmuseum Wien an den 100. Geburtstag des Wiener katholischen Priesters Msgr. Otto Mauer (1907-1973). Otto Mauer gilt nicht nur als flammendster Domprediger des Wiener Stephansdomes, sondern als

Gründer und Leiter der Galerie (nächst) St. Stephan. Durch leidenschaftlichen Einsatz förderte er nach dem Zweiten Weltkrieg junge Künstler wie Herbert Boeckl oder Arnulf Rainer und erlangte bereits zu Lebzeiten Kultstatus. Bernhard Böhler verwaltet die umfangreiche Kunstsammlung von Otto Mauer, der die Kunst in einer weltoffenen, zeitgemäßen Kirche im Sinne des II. Vatikanischen Konzils eingebettet sehen wollte. Zeitgenössische Kunst in unseren heutigen Kirchen ist ein wichtiges Anliegen in der Arbeit des Regensburger Diözesanmuseums. Für das Engagement und die Beteiligung an unserer Ausstellung sind wir den Künstlerinnen und Künstlern sehr dankbar und hoffen auf eine hohe Resonanz der Besucher.
Ein herzlicher Dank gilt wieder einmal Frau Dr. Helena Soukupová, ehem. Dozentin an der VŠUP (Akademie für Kunst, Architektur und Design Prag), für die treffliche Organisation vor Ort in Prag.

[1] Vgl. Paul Mai, Artikel V. v. Riedel, in: Die Bischöfe der deutschsprachigen Länder 1785/1803 bis 1945, hrsg. v. Erwin Gatz, Berlin 1983, S. 616 f. Bischof Riedel förderte in hohem Maße die Kunst und Musikpflege in seinem Bistum. Auch die Idee zum Ausbau der Regensburger Domtürme geht auf seine Initiative zurück.

[2] Vgl. Anton Zais, Artikel G. v. Scherr, in: Gatz 1983, S. 654-656. Erzbischof Gregor von Scherr gründete bereits 1857 das Diözesanmuseum in Freising und ließ den Münchner Liebfrauendom umfassend restaurieren.

[3] Beiblatt „Anträge bei der II. General-Versammlung" im Katalog „Die mittelalterliche Kunst in ihrer Anwendung zu liturgischen Zwecken", von Franz Bock und Georg Jakob, Regensburg 1857

[4] Katalog 1857, S. 34

Festakt am 22. Mai 2004 in Metten
zur 150 Jahr-Feier der Gründung der Kunstsammlungen des Bistums Regensburg

DIE AKTUALITÄT DES DIÖZESANMUSEUMS HEUTE
DIE CHANCE: „EIN ENERGIEFELD DER SINNSTIFTUNG" IM MUSEUM

Auszüge aus dem Festvortrag von
Direktor Dr. Joachim M. Plotzek, Köln

Von Augustinus stammt das schöne Wort: „Der Anfang geht immer mit." So stellt sich die Frage, was war am Anfang von dem, dessen 150-jähriges Bestehen wir heute feiern? Was ist von der Idee geblieben und welche offenbar andauernde Notwendigkeit hat diese Institution eineinhalb Jahrhunderte lang durch ganz unterschiedliche Zeiten mit wechselnden Bedingungen am Leben erhalten, und schließlich welcher Funke gibt ihr heute nicht nur eine Daseinsberechtigung, sondern – vielleicht darüber hinaus – sogar eine drängende und wichtige Aktualität?

Am Anfang standen Begeisterung und ein tatkräftiges Engagement einiger – Geistliche und Laien -, die das Selbstverständnis der Kirche gerade auch in ihrer jahrhundertealten kulturtragenden Funktion nicht nur weiterhin wach halten wollten, sondern die diese zu jeder Zeit von der Kirche wahrgenommene Aufgabe der Förderung und Einbeziehung der Kunst in Liturgie und Evangelisierung als ein brennendes Anliegen erkannten. Am Anfang stand die Sorge um die weithin gefährdete Erhaltung überkommener Kunstwerke, die – seit der Säkularisation aus ihren historischen Zusammenhängen gerissen – zum reichen Material eines in der ersten Hälfte des 19. Jahrhunderts entstandenen immensen Kunstmarktes wurden, dem zufolge große Privatsammlungen, wie die der Brüder Boisserée etwa, zusammengetragen wurden – eines Kunstmarktes, der durch anhaltende Verkäufe aus verbliebenem kirchlichen Besitz weiterhin beliefert wurde.

Neben der Erhaltung und Pflege der Werke der Vergangenheit steht am Anfang ein zweites, als ebenso notwendig erkanntes Aufgabengebiet mit der Förderung von Neuem „im echt christlichen Geiste". So heißt es im Wortlaut der Statuten des 1851 gegründeten „Christlichen Kunstvereins für Deutschland". In der Einrichtung von Diözesanmuseen sahen sie ein geeignetes Instrument, ihre Vorstellungen und Ideale zu verwirklichen. Zum einen wurden diese zu Orten einer neuen Beheimatung der meist aus größeren Zusammenhängen herausgerissenen Kunstwerke und zum anderen entstanden damit Vorbildsammlungen von oftmals hohem Rang. ...

Diözesanmuseum als Heimat für die Kunst und die Menschen

Vom Umgang mit der Kunst in einem Diözesanmuseum als einem Ort der Heimat für die Kunst und die Menschen: Ein von der Kirche getragenes Museum ist ein ganz besonderer Ort der Pastoral, an dem primär nicht über das Wort der Verstand, sondern über das Bild die Sinne, das Wahrnehmen angesprochen wird – ein für viele Menschen prinzipiell unmittelbarer Zugang des Verstehens. Hier erhält die Verkündigung der christlichen Frohbotschaft im Reichtum der gesammelten, über viele Jahrhunderte entstandenen Bildfindungen zu biblischen Geschichten und theologischen Aussagen, zur Ausstattung von liturgischem Geschehen und von Sakralräumen, der Volksfrömmigkeit und privaten Andacht, eine beinahe grenzenlose Vielstimmigkeit, mit der das kaleidoskopische Bild vom Heilswirken im Lauf der Geschichte als ein großes historisches, aber in die Gegenwart hineinwirkendes Vermächtnis erlebt werden kann. ...

Das Diözesanmuseum hat demnach die Aufgabe der lebendigen Bereithaltung dieses kulturellen Schatzes für **alle** Menschen, darüber hinaus mit den spezifischen Möglichkeiten zur vertiefenden Unterweisung etwa der Geistlichen in die Bildtheologie des Mittelalters und der Neuzeit, zugleich aber auch für ihre Sensibilisierung

im Umgang mit Kunst in den ihnen anvertrauten Kirchen, damit sie mit kenntnisreichem sicherem Gespür das überkommene Erbe würdigen können und gegebenenfalls mit Neuem verbinden lernen; oder auch für die Jugendlichen, über den mehr oder minder ausreichenden Schulunterricht hinaus im Diözesanmuseum einen Lernort vorzuhalten, an dem mit dem Panorama religiöser Fragestellungen aus unterschiedlichen Epochen zugleich die dem Kunstwerk eigentümlich transistorische Qualität der über den Bildgegenstand hinausreichenden Verweiskraft als das eigentliche, den Künstler bewegende Schöpfungsmoment deutlich werden kann. Und vieles mehr.

Wenn ich vom Diözesanmuseum als Heimat für die Kunst und für die Menschen spreche, so bin ich mir der mit dem Zusammenbringen der beiden Bedeutungsfelder Museum und Heimat verbundenen Kritik bewusst. Denn: Wie kann Kunst im Museum, dem eigens für sie geschaffenen Erinnerungsraum der Aufklärung mit dem Ergebnis der Gleichzeitigkeit des im geschichtlichen Ablauf Ungleichzeitigen, Heimat finden? Trifft nicht eher zu, dass ein Museum alter Kunst gerade über solche Objekte verfügt, die ihre Heimat verloren haben, die aus ihrem ursprünglichen Zusammenhang gerissen und damit ihrer Funktion entzogen sind, der sie doch ihre Entstehung als Schnitzaltar, liturgisches Gerät oder Heiligenbild verdanken, und die im Museum nach Epochen, Gattungen oder Themen zu neu konzipierten Erlebnisräumen in einer Beliebigkeit arrangiert werden, wie es der jeweilige Objektbestand eben ergibt? Definiert sich das Museum deshalb nicht zwangsläufig treffender – und aufrichtiger – als „Waisenhaus der Kunst", in dem zufällig überkommene künstlerische Belege der Vergangenheit aufgrund ihrer gerade durch die museale Zusammenbringung bewusst werdenden Heterogenität lediglich als Objekte einer wie immer definierten ästhetischen Erfahrung dienen?

Ich denke: Das Museum muss über seinen Status einer Verwahranstalt von kulturellen Gütern hinaus der Kunst die Möglichkeit geben, auch an einem für sie neuen Ort Wurzeln zu schlagen, d.h. das Museum muss eine „Qualität des Ortes" bereithalten, um einen solchen Prozess zu bewirken. Diese zeigt sich zum einen in der Beschaffenheit seiner Architektur und deren Verhältnis zu der in ihr geborgenen Kunst und zum anderen im Umgang mit der Kunst. Gerade darin muss das Museum die Fähigkeit entwickeln und bewusst machen, durch Auswahl und Präsentation die künstlerischen Ideen, Diskurse, das „Geistige" in der Kunst, ihre spirituelle Dimension – oder wie immer man die nicht auslotbare Kraft des sich im historischen Objekt offenbarenden Künstlerischen benennen mag – erlebbar zu machen. ...

Zum anderen ist Kunst als Produkt schöpferischen Gestaltens etwas zutiefst Menschliches und trifft in anderen Menschen existenzbestimmende Wesensschichten. Kunst schafft unablässig Beweise und damit eine Sensibilisierung für die Nichterfassbarkeit der Wirklichkeit und liefert zugleich doch immer wieder Angebote, sich ihr verstehend zu nähern. Das Museum als Stätte des Sammelns und Vermittelns solcher Beweise und Angebote entfaltet sich als Ort der Bewusstwerdung der menschlichen Voraussetzungen und Bedingungen und hält – als Erlebnisraum – die daraus resultierenden Möglichkeiten als historisches Vermächtnis und Potential für die Zukunft bereit. Das Museum ist damit zugleich der Ort für eine existentielle Vergewisserung, an dem sich der Mensch orientieren kann, und darüber hinaus ein Ort des Sich-Findens, Sich-Wiederfindens, des Vertrauten, das – durch hinzukommendes Neues und Fremdes, vor allem Zeitgenössisches immer wieder befragt – sich bewähren muss, um jene identifizierende Qualität zu behalten, die dem Begriff Heimat eigen ist.

Die Beheimatung eines Diözesanmuseums in einem Kirchenraum, wie es in Regensburg mit der Präsentation der Kunstsammlungen des Bistums in St. Ulrich, der Statio-Kirche des Domkapitels, seit 1986 der Fall ist, ist eine Möglichkeit, eine glückliche, nicht zuletzt wegen der architektonischen Qualität dieses Sakralraums, aber zugleich auch schwierige, die die Balance einer nicht wirklichen, sondern vielfältig assoziativen Einbindung der ausgestellten Kunst als Rückführung in die Sphäre ihrer ehemaligen Aufstellung und Nutzung halten muss. Die dort gezeigte Jubiläumsausstellung „Christus. Das Bild des unsichtbaren Gottes" realisiert den eben skizzierten Umgang mit der Kunst als ideengeschichtliche Verwebung eines Themas im Ablauf der Epochen mit dem Ausloten des vorhandenen Fundus und macht auf beeindruckende Weise den Kunstbestand bewusst. Die geplanten weiteren Ausstellungen dieser Art gewährleisten die notwendige Lebendigkeit in der Befragung der Kunst nach unterschiedlichen Richtungen.

Die Erlebnisfähigkeit des Museumsbesuchers

Der Applaus der Zuhörer, der dem Führenden nach einem Rundgang durch die Ausstellung zuteil wird, kommt von der falschen Seite. Das mag verwundern. Aber: Der Führende müsste den Besuchern Beifall klatschen, wenn diese sich in der Auseinandersetzung mit der Kunst eingebracht, wenn sie sich im Dialog mit Kunstwerken ein wenig mehr in ihrer existentiellen Sinnhaftigkeit gefunden hätten, wobei der Führende lediglich kundiger Begleiter und Initiator zu sein hätte und nicht Vordenker und die Besucher Nacherlebende. Denn: Alle Wahrnehmung von Kunst beginnt nicht mit dem Lesen der Objektbeschriftung und der Interpretation Kundiger, sondern mit den eigenen Sinnen im Angesicht des Kunstwerks. Man hört, man sieht, riecht, schmeckt und tastet, was immer gefordert ist, um ein Gegenüber im ersten Begegnen in sinnenhafter Erkenntnis zu erfassen. ... Ein wahrnehmendes Erleben im Freiraum der Sinne als Voraussetzung und zugleich einzig sinnstiftender Ausgangspunkt einer Begegnung mit Kunst, die immer etwas Neues, Ungewohntes, Fremdes als eine sie auszeichnende Qualität in unsere Wirklichkeit einbringt. ...

Der Museumsbesuch gelingt, wird intensiver, bereichernder, letztendlich beglückender, wenn der Betrachter Geduld mitbringt, Bereitschaft zu einer Begegnung mit Unbekanntem, ebenso Mut, sich mit all seinen Unzulänglichkeiten auf ein Gegenüber einzulassen und sich in eine dialogähnliche Beziehung einzubringen, wenn er Neugier wach hält und sich seiner Sinne wahrnehmend bedient, wenn er dem eigenen Sehen und seinem subjektiven Empfinden als Ausgangspunkt von Erkenntnis trauen lernt und sich der nachgebenden Akzeptanz eines suggerierten „Unmündig-Seins" in Sachen Kunst entzieht, wenn er sich auslotet in seiner Phantasie, in seinen Erinnerungen, Erfahrungen und Erwartungen. ... Der Gewinn eines solchen Erlebnisses mit Kunst, die niemals Antworten gibt, sondern immer im Sinne von möglichen Sichtweisen Sinnangebote macht und somit immer „offen" bleibt – der Gewinn ist das Bewusstwerden eines verantwortungsvollen Entscheidungsfreiraums, der jedem Menschen offen ist für Grenzerfahrungen und damit aufnahmefähig für ein religiöses Erleben und Verstehen. Das Bemühen der Diözesanmuseen müsste demnach sein, nicht acht zu geben, dass möglichst viele Besucher hindurchgeschleust werden, sondern dass der Besuch des Einzelnen zu einem solchen existentiell anrührenden Erlebnis wird.

Vom Verhältnis von Kirche und Kunst

Bekannt ist das vor mindestens 200 Jahren einsetzende Auseinanderdriften der sich weiter entwickelnden Kunst und ihrem noch viel weiter zurückreichendem Autonomieverständnis und dem eher verharrenden Verständnis der Kirche von Kunst im Hinblick auf deren Aussagefähigkeit religiöser, christlicher Inhalte. Dieses weithin überzeugte Beharren vieler Verantwortlicher der Kirche auf tradierte Bildformulierungen verkennt – aus der Sicht der Kunst – selbst mit ihrer Bereitschaft bzw. gerade aufgrund ihrer Bereitschaft, diese bekannten Bildthemen durch Abstrahierung, Verfremdung oder wie immer geartete Übersetzung ins jeweils Moderne als zeitgenössisch anzusehen, prinzipiell die eigentliche Qualität, das Wesen der Kunst und ihre Fähigkeit, zu jeder Zeit mit eigenen und neuen Bildfindungen das existentielle Verständnis gerade auch im Hinblick auf eine religiöse Anbindung zu benennen.

Papst Johannes Paul II. sprach anlässlich seiner Deutschlandreise 1980 in München von diesem Vorgang der Emanzipation der Kunst aus der Kirche: „Die Haltung der Kirche (dazu) war Abwehr, Distanzierung und Widerspruch des christlichen Glaubens. Eine grundsätzliche neue Beziehung von Kirche und Welt, von Kirche und moderner Kultur und damit auch von Kirche und Kunst wurde durch das Zweite Vatikanische Konzil geschaffen und grundgelegt. Man kann sie bezeichnen als Beziehung der Zuwendung, der Öffnung, des Dialogs. Damit ist verbunden die Zuwendung zum Heute, das ‚Aggiornamento'". Damit wird ein grundlegend neues Verständnis des Autonomiebegriffes der Kunst, der bisher in kirchlichen Verlautbarungen eindeutig negativ bestimmt war, theologisch positiv gefüllt. Der Papst sagt wörtlich: „Die Welt ist eine eigenständige Wirklichkeit, sie hat ihre Eigengesetzlichkeit. Davon ist auch die Autonomie der Kultur und mit ihr die der Kunst betroffen. Diese Autonomie ist, recht verstanden, kein Protest gegen Gott und gegen

die Aussage des christlichen Glaubens; sie ist vielmehr der Ausdruck dessen, dass die Welt Gottes eigene, in die Freiheit entlassene Schöpfung ist, dem Menschen zur Kultur und zur Verantwortung übergeben und anvertraut."

Kunst und Künstler werden als „Partner" auf ihre „Partnerschaft" hin angesprochen. Ihr gemeinsames Thema ist der Mensch. Geht es der Kirche um die Vermittlung von Jesus Christus als dem „wahre(n) und eigentliche(n) Bild des Menschen und des Menschlichen", so stellt die Kunst vor allem die Spannungen und Verstrickungen des Menschen in den Vordergrund. Im Osterbrief 1999 an die Künstler schreibt Papst Johannes Paul II. zur Überwindung der entstandenen Distanz zwischen der Welt der Kunst und der des Glaubens: „Ihr wisst jedoch, dass die Kirche weiterhin eine hohe Achtung für den Wert der Kunst als solcher genährt hat. Diese hat nämlich, wenn sie echt ist, auch jenseits ihrer typisch religiösen Ausdrucksformen eine innere Nähe zur Welt des Glaubens, so dass sogar in den Situationen eines größeren Abrückens der Kultur von der Kirche gerade die Kunst eine Art Brücke zur religiösen Erfahrung hin darstellt".

Ich möchte ganz kurz bei der hier deutlich werdenden Akzeptanz der Autonomie der Kunst und dem Bild der Brücke verweilen und sie aus einer anderen Sicht beleuchten. Der Philosoph Georg Simmel konstatiert am Anfang des 20. Jahrhunderts in seinem Buch „Das Individuum und die Freiheit": „An und für sich haben Religion und Kunst nichts miteinander zu tun, ja sie können sich in ihrer Vollendung sozusagen nicht berühren, nicht ineinander übergreifen, weil eine jede schon für sich in ihrer besonderen Sprache das ganze Sein ausdrückt." Mit der ausdrücklichen Trennung voneinander wird jedem Bereich eine eigene umfassende Weltsicht zuerkannt. Indem sie beide dazu fähig sind, haben sie gerade dies miteinander gemeinsam. Aus diesem erreichten status quo entwickelt später Theodor W. Adorno in seinen „Leitsätzen zu Kunst und Religion heute" das Postulat, bei allen immer neu einsetzenden Versuchen, Kunst und Religion aufgrund einer Sehnsucht nach Sinnstiftung wieder zusammen zu schließen, die Betrachtung der Kunst mit fremden, nämlich religiösen, philosophischen und ethischen Gehalten, zu unterlassen, weil die Kunst als Träger einer Botschaft prinzipiell auf das historisch überholte Modell der Illustration von Ideen zurückfiele und unglaubwürdig würde wie es die Blutleere der religiösen bzw. kirchlichen Kunst des 19. und noch des 20. Jahrhunderts belegt. Vielmehr könne nur durch eine fast asketische Abstinenz von religiösen Themen die Kunst ihre wahre Affinität zur Religion bewahren, so dass es darauf ankommt, die Ausdifferenzierung beider Bereiche weiter zu entwickeln, damit die – jeweils eigenwertigen – Affinitätsmerkmale umso deutlichen werden können. Erst dann entsteht so etwas wie ein Energiefeld zwischen Kunst und Religion als einander wechselseitig inspirierende Bereiche. – Das vom Papst benutzte Bild der Brücke kommt in Erinnerung.

Damit stellt sich die Frage, mit welchem künstlerischen Bilddenken jene Affinität zum Religiösen etwa in der Geschichte der seit langem schon klassisch gewordenen Moderne, d.h. seit den Avantgarden des frühen 20. Jahrhunderts, zum Leuchten gebracht worden ist. Es geht Künstlern wie Kandinsky, Franz Marc oder Paul Klee immer um ein Sichtbarmachen von etwas, das unsichtbar ist, um das Wesen der Dinge jenseits ihrer unverlässlichen Erscheinungen, es geht um ihr ‚eigentliches' Sein und es geht um das Verlangen, die Weltsicht des Menschen in ein Dahinter, Darüber, Danach auf ein Ewiges, Absolutes, Göttliches hin zu erweitern. ...

Es gibt Künstler im 20. Jahrhundert, die sich radikaler noch von der Gegenstandswelt lossagten, wenn beispielsweise Piet Mondrian in seiner 1920 erschienenen Proklamation „Die Geburt einer neuen Kunst" begründet, die Dinge wegzulassen, „um Raum zu lassen für das Göttliche". Seine Bildwelt sollte nur aus „reinen Rapporten", „reinen Linien und Farben" bestehen, damit so jene reine Schönheit hervortreten könne, die mit dem Göttlichen identisch sei. In der Abstraktion wird das Ganz-Andere aufgespürt und dort hofft man, endlich dessen habhaft zu werden, der sich der mimetischen Anschauung entzieht: des Deus absconditus, des verborgenen Gottes. Natürlich gilt auch für diese Entdeckung: Auch das Abstrakte ist nur ein Trugbild des Ewigen und Absoluten. Alle Versuche zu allen Zeiten, in Gleichnissen, Metaphern, Symbolen, Analogien und in der Abstraktion diese Kluft zu überbrücken, definieren diese umso deutlicher als bloße Verweiszeichen auf das letztlich nicht Darstellbare. ... Diese Grenzberührung bezeichnet zugleich aber auch die größte Nähe zu uns selbst, die wir je erfahren können, in der wir uns zutiefst erkennen können. Künstler und die, die

ihnen folgen, sind in diesem Sinne Grenzgänger. Dort an dieser Grenze sind wir uns – geistig – selbst am nächsten, dort finden wir uns eigentlich, ähnlich vielleicht der Erfahrbarkeit des eigenen Ichs im religiösen Erlebnis.

Alle genannten Künstler und viele, viele mehr, die im 19. und 20. Jahrhundert diese spirituellen Dimensionen der Kunst ausgelotet haben, bis hin zu Barnett Newman und nicht nur seinen 14 Kreuzwegstationen oder zu Gerhard Richter und nicht nur seinem Verkündigungszyklus, finden sich mit ihren Werken in keiner unserer Kirchen und sie fehlen auch in allen Diözesanmuseen. Diese Kulturstätten könnten jedoch Foren für die Kirche sein, einen lebendigen Dialog mit der Moderne und im Speziellen mit der zeitgenössischen Kunst und ihren Diskursen auf der Höhe der Zeit zu führen und in ein kritisches und schöpferisches Verhältnis zu setzen mit den ihr wichtigen Belangen von Pastoral und Weltverständnis. Dazu gehören Mut, Kompetenz und Professionalität.

Der allzu enge Blick, der danach schielt, was dem künstlerischen Durchschnittsgeschmack einer Kirchengemeinde erträglich und zumutbar ist, wird nie das, was Kunst im Sakralraum zu bewirken vermag, erfahren, so wie andererseits ein Verwalten von vor langer Zeit akzeptiertem Kunstgeschehen nicht lebendiger Kern eines Diözesanmuseums sein kann. Vielmehr könnte dieses gerade in seiner – gegenüber einem Kirchenraum – größeren „Neutralität" des Ortes das weitgefächerte Experimentierfeld eines in der Kunst sich manifestierenden Gesprächs von religiösen und künstlerischen Fragestellungen und Sichtweisen sein, die dem Einzelnen ein Spielraum der Nachdenklichkeit werden kann und der Kirche insgesamt ein Energiefeld der Sinnstiftung von höchster Aktualität. Ein solcher Ort des Dialogischen und der Auseinandersetzung führt zu einer Verortung des Trägers in eine sich einmischende und mitgestaltende Zeitgenossenschaft, die an den Prozessen der Gegenwart aktiv partizipiert. Im Regensburger Diözesanmuseum und, wie ich jetzt gesehen habe, auch hier im Kloster Metten und an einigen anderen Orten, ist dieser Prozess ins ‚Aggiornamento' auf einem verheißungsvollen Weg.

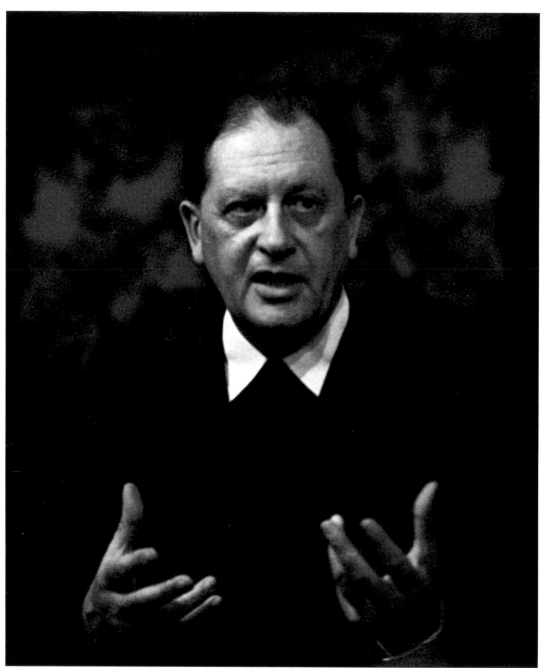

Monsignore Otto Mauer, 1971

OTTO MAUER (1907–1973) – PROMOTOR MODERNER KUNST

Bernhard A. Böhler

Mit der Wiedergeburt Österreichs im Jahr 1945 ging auch ein Neubeginn des künstlerischen und religiösen Lebens in diesem Land einher. In der Kunst kam es damals zu einem Erwachen, das als „Renaissance der Stunde Null"[1] beschrieben wurde, und parallel dazu brach in der Kirche ein „religiöser Frühling"[2] an. Beide Seiten, sowohl die Kunst als auch die Kirche, hatten eine Befreiung vom Joch der NS-Herrschaft erfahren. Trotz dieses gemeinsamen Aufatmens und der damit verbundenen Chance, in einen neuen Dialog zu treten, drohte sich auch nach 1945 jener antimodernistische Abschaltungsprozess der Kirche von der Kunst fortzusetzen, welcher seit dem 19. Jahrhundert fast zum vollständigen Verlust des erfolgreichsten Mediums des christlichen Glaubens, der jeweils zeitgenössischen Kunst, geführt hatte.
Otto Mauer hingegen hatte bereits 1941 mit seiner „Theologie der Bildenden Kunst"[3] ein flammendes Plädoyer für die Unaufgebbarkeit der Kunst für den christlichen Glauben und die Notwendigkeit des Glaubens für die Kunst gehalten. Die für ihn unerträgliche Kluft zwischen Gesellschaft und Kunst im Allgemeinen und zwischen der Kirche und der modernen Kunst im Speziellen, forderte ihn geradezu heraus, sich der Vermittlung zwischen diesen Bereichen schon bald auch in der Praxis zu widmen, so die bestehenden Gräben zu überwinden und eine Brücke zu bilden. Er, der kompromisslose, oft auf Kollisionskurs agierende Kirchenmann, seit 1953 Monsignore, entwickelte sich dadurch zum Vorreiter und Vorkämpfer, Verfechter und Streiter, Analytiker und Interpret avancierter zeitgenössischer Kunst in Österreich.

Für Kardinal Franz König, war der von der Vision befreiender Reformen faszinierte Monsignore nicht nur ein großer kirchlicher Organisator, sondern besonders auch ein „Freund der Künstler und Brückenbauer zu den Menschen ‚draußen vor der Tür.'" „Draußen vor der Tür"[4] standen in der Nachkriegszeit auch die meisten Künstler, denn seit dem durch die Aufklärung verursachten Bruch der Kommunikationsstränge zwischen Kunst und Kirche bestanden auf beiden Seiten Berührungsängste. Vor allem war es aber die Kirche, die es lange Zeit nicht wagte, das große Potential der modernen Kunst anzurühren und in den Dienst ihrer Sache zu stellen, und das obwohl die Kirche über Jahrhunderte in ihren Sakralbauten modern gewesen war und jeden Zeitgeist registriert hatte. Diese Situation trug letztlich entscheidend dazu bei, dass Otto Mauer auf die Idee kam, als Kirchenmann ein Forum zur Förderung moderner Kunst und junger Künstler zu schaffen.

Um dieses Vorhaben in die Tat umzusetzen, benötigte er eine geeignete Lokalität. Diese fand er 1954, im selben Jahr, als er Domprediger von St. Stephan wurde. In unmittelbarer Nähe des Domes, in der Grünangergasse 1 gelegen, nannte Otto Mauer seine Einrichtung folgerichtig „Galerie St. Stephan".

Die Gründung der Galerie St. Stephan

Bereits seit dem Jahr 1922 hatte im Haus Grünangergasse 1 eine Galerie bestanden: die „Neue Galerie" des Kunsthistorikers und Verlegers Otto Kallir(-Nirenstein), der hier als Vermittler der Moderne unter anderen Edvard Munch, Vincent van Gogh, Paul Signac, Marc Chagall, El Lissitzky sowie Max Beckmann präsentierte. Ihr Besitzer war vor den Nazis im Jahr 1938 zunächst nach Paris und 1939 schließlich nach New York geflohen, wo er in der von ihm neu gegründeten Galerie St. Etienne die österreichische Kunst, im Speziellen Gustav Klimt und Egon Schiele, in den USA bekannt machte.
Otto Mauer begann im Frühjahr 1954 mit Otto Kallir wegen der Übernahme von eigenen Ausstellungsräumen in der Grünangergasse 1 zu verhandeln, und schließlich wurde der Katholische Akademikerverband, dessen Geistlicher Assistent Mauer seit 1947 war, Untermieter und konnte noch im Frühherbst desselben Jahres fünf Ausstellungsräume beziehen. Schon am 6. November 1954 eröffnete Mauer in den Räumen der Neuen Galerie, die formalrechtlich weiterhin bestand, die Galerie St. Stephan mit einer Ausstellung von Werken

Herbert Boeckls. Boeckl galt als der bekannteste österreichische Maler der Vorkriegsgeneration und war Staatspreisträger der Jahre 1934 und 1953. Nach Kriegsende bemühte sich Boeckl intensiv darum, in seinem Werk eine zeitgenössische Abstraktion zu erreichen. Diesen Weg verfolgte Otto Mauer mit großem Interesse, zumal er damals selbst einen ähnlichen Wandel in kunsttheoretischer Hinsicht durchmachte. Die Eröffnungsausstellung wurde dadurch zu einem programmatischen Akt.

Die ersten Ausstellungen mit Herbert Boeckl (November 1954), Alfred Kubin (Juni/Juli 1955), Hans Fronius (Juni 1956), den um die Erneuerung der christlichen Kunst bemühten Franzosen Alfred Manessier und Georges Rouault (April 1955), den Klassikern des deutschen Expressionismus (Jänner/Februar 1956), Käthe Kollwitz (September 1956) sowie die grundlegende Ausstellung über moderne Kirchenarchitektur (Februar/April 1956) waren klar vom Interesse des theologisch orientierten Graphiksammlers Otto Mauer geprägt. Sie erschienen dafür prädestiniert, Brücken zu bauen und das gegenseitige Verständnis von Kirche und moderner Kunst in der Öffentlichkeit zu fördern.

Am 20. November 1954 meldete Mauer in einem Schreiben an seinen Vermieter Kallir in New York: „Im übrigen sind unsere Räume in vollem Betrieb. Der Akademikerverband ist in ständigem Wachsen begriffen; erst gestern hat sich in der Boeckl-Ausstellung erstmalig ein Kreis von katholischen Kunsthistorikern getroffen, der nun eine ständige Einrichtung bleiben wird und der sich das Arbeitsthema ‚Moderne Kunst im sakralen Raum' gewählt hat. Ärzte, Juristen, Soziologen haben ihre Arbeitsgemeinschaften bereits bezogen, und wöchentlich halte ich in den Ausstellungsräumen eine theologische Interpretation über die Apokalypse des Hl. Johannes. In absehbarer Zeit werde ich einen Raum als Klubraum für die Akademiker einrichten und damit auch eine gesellschaftliche Basis schaffen."[5] Dieses Schreiben verdeutlicht, wie Otto Mauer seine Einrichtung ursprünglich verstanden wissen wollte: als ein Forum für den lebendigen Diskurs der verschiedenen Disziplinen, als „religionsbezogenes Bildungsinstitut"[6]. Als Geistlicher Assistent sowohl des Katholischen Akademikerverbandes als auch des Katholischen Bildungswerkes – beide Vereine benützten die Räume in der Grünangergasse mit – war für Otto Mauer die Erwachsenenbildung zeitlebens ein zentrales Anliegen.

Die Pionierleistung, die Mauer mit der Gründung der Galerie St. Stephan vollbrachte, kann in Anbetracht des Nachholbedarfes, den es während des Wiederaufbaus nach 1945 besonders auf kulturellem Gebiet gab, nicht hoch genug eingeschätzt werden. Denn bis zur Eröffnung dieser Galerie gab es neben ihrer Vorgängerin, der Neuen Galerie, nur noch die von Fritz Wotruba geleitete Galerie Würthle in der Weihburggasse 9, die es sich zur Aufgabe gemacht hatte, in Wien aktuelle Kunstströmungen zu zeigen. Es existierte auch kein Museum moderner Kunst; ein solches wurde erst 1962 mit dem Museum des 20. Jahrhunderts im Schweizergarten gegründet. Selbst die großen Bundesmuseen, das Kunsthistorische Museum und die Österreichische Galerie im Belvedere, wurden nach Behebung von Kriegsschäden erst im Jahr 1953 teilweise wiedereröffnet. Somit war die Lücke, die Mauers neu gegründete Galerie zu schließen hatte, groß: Weder die internationale Avantgarde noch die österreichischen Vertreter der abstrakten Gegenwartskunst hatten bis dahin eine permanente Heimstätte gehabt, wobei die radikalen jungen Kräfte der heimischen Szene, „offensichtlich mehr noch als Räumlichkeiten den geeigneten Promotor benötigten"[7]. Otto Mauer wurde zu ihrem „Förderer, Übervater und Geldaufbringer in einer Person"[8].

Seine ursprüngliche Vorliebe für die Graphik und sein entschiedener Wille zur Förderung der Jungen kommen in einem programmatischen Text von 1954 zum Ausdruck: „Die Galerie St. Stephan ... will der zeitgenössischen österreichischen und europäischen Graphik dienen und will es sich besonders angelegen sein lassen, die junge Künstlergeneration zu fördern."[9] In der Anfangsphase von 1954 bis 1958 wandelte sich die Galerie St. Stephan von der Galerie eines auf Graphik spezialisierten Sammlers und Priesters, dem es naturgemäß auch um die Erneuerung der christlichen Kunst ging, zur wichtigsten Heimstätte junger Künstler und zum Treffpunkt ihrer Kollegen. So nahm er sich in zunehmendem Maße der aktuellsten künstlerischen Richtung an, die durch die abstrakt malende junge Künstlergeneration verkörpert wurde. Die Neigung zur Abstraktion hatte Mauer schon durch die Wahl von Herbert Boeckl, dem die Eröffnungsausstellung gegolten hatte, angezeigt. Da Boeckl auch Leiter des Abendaktes an der Akademie der bildenden Künste in Wien war, gingen die meisten Kunststudenten seiner Zeit und späteren Schützlinge Otto Mauers durch seine Schule.

Indem der Monsignore fortschrittlichen Strömungen in der Galerie St. Stephan größtmöglichen Freiraum gewährte, wurde jene zu einem Ort für neue Ideen und Experimente, zu einer „Stätte des Dialogs und der

Begegnung"[10] und stellte darin gewissermaßen eine Fortsetzung des Art Clubs dar, dessen 1947 gegründete österreichische Sektion schon 1955 de facto aufgelöst worden war. Nach einem Vergleich von Otto Breicha war die Galerie St. Stephan für die 50er Jahre das, was zu Klimts Zeiten die Galerie Miethke oder in den 30er und 40er Jahren die Galerie Würthle gewesen war, nämlich eine „Bastion für allerneueste Kunst".[11] Im internationalen Kontext gesehen zählte die Galerie St. Stephan bereits um 1960, zur Hochblüte der Art Informel, „zur ersten Garnitur der europäischen Avantgardegalerien"[12].

Die Künstler der Galerie (nächst) St. Stephan

Das künstlerische Profil der Galerie St. Stephan wurde schon sehr bald durch die führende Rolle von vier jungen, inzwischen klassisch gewordenen österreichischen Malern bestimmt: Wolfgang Hollegha, Josef Mikl, Markus Prachensky und Arnulf Rainer. Für diese Vier wurde die Galerie zum willkommenen und wirkungsvollen Sprungbrett.[13]

Gemeinsam waren sie erstmals im Dezember 1955 zusammen mit anderen jungen Künstlern bei der Weihnachtsausstellung in der Galerie St. Stephan vertreten. Im Herbst 1956 schlossen sie sich dann zur Malergruppe der Galerie St. Stephan zusammen und reüssierten mit ihrer abstrakten Malerei, die in den 50er Jahren, als das Informel zum unangefochtenen „main-stream" der Kunst in der westlichen Welt aufstieg, auch für Otto Mauer zur wichtigsten Ausdrucksform der Moderne wurde. Über ein Jahrzehnt lang stellte Mauers Galerie ihren Stützpunkt dar, denn hier konnten sie gleichsam eine eigene „Hausmacht" beanspruchen. Durch ihr Stimmrecht bei Entscheidungen über Ausstellungen anderer Künstler prägten die vier „Hausmaler" darüber hinaus auch das Programm der Galerie entscheidend mit. Otto Mauer propagierte die vier „Knaben", wie er sie fürsorglich zu nennen pflegte, nach Kräften, und zwar nicht nur durch regelmäßige Ausstellungen im eigenen Haus, sondern auch durch die Vermittlung von Ausstellungsmöglichkeiten in Deutschland, wo ihre Malerei rasch Anerkennung fand. Nach Robert Fleck „etablierte sich ein zirkulärer Reigen von Import und Export. Die Galerie wurde zur rotierenden Selbstausstellung der Gruppe."[14] Als diese zum Beispiel anlässlich der Österreich-Woche im April/Mai 1960 in Berlin präsentiert wurde, war sie bei der nachfolgenden Festwochenausstellung der Galerie St. Stephan im Mai/Juni 1960 auch schon wieder allein vertreten. „Altneues in der Grünangergasse" lautete damals der bezeichnende Titel einer Rezension von Jorg Lampe.[15]

Schon wenige Jahre nach ihrer Gründung konnte sich die Galerie St. Stephan so als österreichisches Zentrum der abstrakten Malerei etablieren. War dies anfangs vor allem durch die Dominanz der Malergruppe mit ihrem gestisch geprägten abstrakten Expressionismus bedingt, so traten dort später auch Künstlerinnen und Künstler wie Maria Lassnig, Kiki Kogelnik und Peter Bischof auf, die erst eine gestisch-expressive Malweise praktizierten, bevor sie sich später einer neuen figurativen Malerei („Neue Figuration") zuwandten. Das österreichische Informel war mit Abstand die wichtigste heimische Stilrichtung, die von Otto Mauer in der Galerie St. Stephan propagiert wurde. Daneben stellte er aber auch immer wieder internationale Kunstströmungen vor, zum Beispiel das Informel der französischen Metropole Paris, den Tachismus. Im Jänner/Februar 1959 gab es so in der Galerie St. Stephan eine Ausstellung von Wols. Der als Superstar gehandelte Georges Mathieu kam sogar persönlich nach Wien und malte am 2. April 1959 im Fleisch-markttheater bei einer 50-minütigen Malaktion ein 6 x 2,50 Meter großes Bild tachistischer Manier, nachdem Markus Prachensky im Vorprogramm erstmals seine „Peinture liquide" vorgeführt hatte. „Informelles bis zum Überdruß" lautete die Überschrift einer Besprechung, die der Kritiker Kristian Sotriffer anlässlich einer Ausstellung in der Galerie St. Stephan schrieb, die im November 1962 dem in Paris und New York lebenden Tachisten Walasse Ting gewidmet war.[16]

Mit seiner Vorliebe für das Informel befand sich Otto Mauer damals am Puls des zeitgenössischen Kunst-geschehens. Beim 4. Internationalen Kunstgespräch 1958 in Seckau, in dessen Rahmen unter anderem auch Werke der vier „Hausmaler" präsentiert wurden, nahmen führende in- und ausländische Kunsttheoretiker und Künstler, darunter auch die beiden einflussreichen Pariser Kritiker Pierre Restany und Michel Tapié, teil. Im Bericht des deutschen Tagungsteilnehmers Egon Vietta wurde gleich einleitend das Verdienst Otto Mauers hervorgehoben, mit der Gründung der Galerie St. Stephan einen Treffpunkt der jungen österreichischen Generation geschaffen zu haben, der aber nicht nur auf diese beschränkt sei, sondern auch Raum für

Auftritte auswärtiger Künstler, Poeten und für Diskussionen biete. Schließlich wurde konstatiert: „Es ist dem Leiter und Initiator der Galerie, Monsignore Mauer, offenbar gelungen, dem abstrakten Lyrismus der Tachisten im konservativen Wien eine Heimstatt zu verschaffen."[17]

Im Unterschied zu den 50er Jahren, als Mauer mit seinem Informel-Konzept absolut „up-to-date" war, trug er dem Zeitgeist nur sehr zögerlich Rechnung, als zu Beginn der 60er Jahre Kunstrichtungen wie Pop Art, Nouveau Réalisme und Arte Povera am Markt tonangebend wurden und so dem Informel den Rang abliefen. Er stand diesen neuen Entwicklungen zunächst kritisch bis ablehnend gegenüber. Eine massive Abfuhr erhielt auch der „Wiener Aktionismus", der laut Robert Fleck damals geradezu als „Anti-Mauer-Kunst"[18] provozierend aufzutreten begann – Otto Mauer stellte sich stets gegen eine Hass, Brutalität und Menschenverachtung propagierende Kunst. Mauer nahm aber nicht nur gegenüber dem Aktionismus, mit dem er sich immerhin kritisch-intellektuell auseinandersetzte, eine dezidierte Abwehrhaltung ein, sondern auch gegenüber dem „Phantastischen Realismus", den er als quasi überkommene Kunstrichtung des 19. Jahrhunderts gering schätzte. Schließlich verstärkten diese Reserviertheiten und der unaufhaltsame Auflösungsprozess, in dem sich die Malergruppe der Galerie St. Stephan befand, die Defensive, in die sich Mauer mit seiner Galerie gedrängt sah – dies alles zu einer Zeit, als schon die rasanten Neuentwicklungen auf dem internationalen Kunstsektor dazu geführt hatten, dass Mauers Faible für das Informel nicht mehr ganz dem aktuellen Trend entsprach. So kam es dann auch zu einer gewissen Wachablöse, als in Wien mit der Eröffnung des Museums des 20. Jahrhunderts im Jahr 1962 mit seinem Gründungsdirektor Werner Hofmann ein zweiter Ort der internationalen Moderne entstand.

Neuerlich Kontur konnte Otto Mauer mit seiner Galerie gewinnen, als er anfing, sich für das Werk von Joseph Beuys zu begeistern und er auf diese Weise wieder Anschluss an das internationale Kunstgeschehen fand. Bereits im November 1966 kam es zur österreichischen Erstausstellung von Zeichnungen Joseph Beuys', und im Jahr darauf führte Beuys während des 13. Internationalen Kunstgesprächs in der Galerie eine Aktion auf. Die Auseinandersetzung mit den künstlerischen Manifestationen der Postmoderne, deren Höhepunkt für Mauer die Beschäftigung mit Joseph Beuys war, bildete gleichsam die letzte Phase der sich kontinuierlich weiterentwickelnden Kunsttheorie Otto Mauers. Diese Phase hatte bereits mit einer richtungsweisenden Architektur-Ausstellung von Hans Hollein und Walter Pichler im Mai 1963 eingesetzt. Was Mauer an Hollein, Pichler und Beuys gleichermaßen interessierte, war die in ihrem Werk zum Ausdruck kommende Zivilisationskritik. Dieses Thema trat damals an die Stelle der in den 50er Jahren dominierenden Abstraktion und bildete nunmehr einen Schwerpunkt des Interesses im letzten Lebensjahrzehnt des in Kunstfragen unvermindert lernwilligen Monsignores. So gelang es Otto Mauer zum vierten und letzten Mal in seinem Leben, eine sehr persönliche Position zur bzw. innerhalb der zeitgenössischen Kunst einzunehmen. Nach dem Neuländerkreis in den 30er Jahren, den magisch-expressiven Künstlern Kubin und Fronius in den 40er und frühen 50er Jahren sowie den informellen Malern der Galerie St. Stephan waren es nun Künstler wie Hollein, Pichler, Oberhuber, Goeschl, Gironcoli und Beuys, die für Mauer eine entscheidende Rolle bei der Suche nach einer Antwort auf die Frage nach dem Wesen der Kunst spielten.

Dieser Paradigmenwechsel nahm durch den Einstieg Oswald Oberhubers in die Galerie auch in personeller Hinsicht Gestalt an. Mauer, der vom organisatorisch wie administrativ aufwändigen Galeriebetrieb auf Grund seines zunehmenden theologischen Engagements für die Konzilsbewegung und die Umsetzung der damit verbundenen kirchlichen Reformen Entlastung suchte, machte im Jahr 1965 Oberhuber zum künstlerischen Berater der Galerie. Der permanent progressive und aktivistische Oberhuber übernahm dort in der Folge eine programmatische Führungsrolle und nahm im Laufe der Zeit das Heft immer mehr in die Hand. So prägte Oberhuber ein neues Konzept für die Galerie und orientierte sich dabei an den starken Umbrüchen und neuen Strömungen in der internationalen Kunstszene (von der Pop Art bis zur Op Art). Es dauerte nicht lange, bis dies eine grobe Verstimmung der Malergruppe, die bis dahin die Galerie als ihre „Hausmacht" erachten konnte, nach sich zog und zuletzt in ihrem demonstrativen Exodus gipfelte.[19]

Neben diesen für Mauer äußerst bitteren gruppendynamischen Vorgängen unter seinen Schützlingen war es in der Vergangenheit auch schon wiederholt zu Aufsehen erregenden Szenen gekommen, die von außen

gegen die Galerie inszeniert wurden. So hatte es in konservativen Kreisen auf Grund des umstrittenen Charakters mancher von Mauer propagierter Kunstwerke nicht nur einmal massive Proteste gegeben, weswegen der Fortbestand der Galerie phasenweise sogar essentiell bedroht war. Otto Mauer billigte der Kunst einen maximalen Raum der Freiheit und dem Künstler ein hohes Maß an Selbstverwirklichung zu. Diese Haltung trug ihm aber zahlreiche Feindschaften innerhalb und außerhalb der Kirche ein. Sie brachte ihn beispielsweise in die Schusslinie von Gruppen wie der „Liga gegen entartete Kunst", die sich als Sprachrohr des berühmt-berüchtigten „gesunden Volksempfindens" gerierte. Solchen Anfeindungen lagen, wenn nicht gerade nazistischer Ungeist wie im Falle besagter „Liga", doch durchwegs Engstirnigkeit, Unverstand und die Ablehnung der modernen Kunst per se zugrunde. Von Beschwerden dieser Art, wie sie zum Beispiel auch vom mächtigen Präsidenten der Industriellenvereinigung Franz Josef Mayer-Gunthof ausgingen, blieb auch Diözesanbischof Kardinal Franz König nicht verschont, wodurch dieser unter Zugzwang geriet. Freunde Mauers und der modernen Kunst traten ihrerseits an den Kardinal heran, verteidigten diese für die Aufgeschlossenheit der Kirche gegenüber der modernen Welt so bedeutsame Institution und baten inständig, sie weiter bestehen zu lassen. Nach Erika Weinzierl war es die nachmalige Sektionschefin Agnes Niegl, die – Otto Mauer seit den 20er Jahren durch die gemeinsame Zeit im Bund Neuland verbunden – die Idee hatte, der Galerie einen neuen Namen zu geben, um auf diese Weise der von der kirchlichen Autorität, vom Dom und von der Diözese erwünschten Distanzierung von der Galerie Rechnung zu tragen. So kam es 1963 durch die einfache Ergänzung der Präposition „nächst", wie Niegl vorgeschlagen hatte, zum neuen Namen „Galerie nächst St. Stephan". Durch diesen Kompromiss, der auch vom Kardinal goutiert wurde, entging die Galerie der drohenden Schließung und Mauer erhielt bzw. behielt freie Hand, sein Werk weiterzuführen. Die auf Drängen des Erzbischöflichen Ordinariats vorgenommene Namensänderung nahm Otto Mauer ohne weiteres hin und wirkte in mancher Hinsicht beruhigend.

Heftige Schimpftiraden musste sich Mauer noch einmal infolge der „Arbeiterkappel-Affaire" gefallen lassen: Im Mai 1966 zeigte der tschechische Künstler Bohumil Štěpán im Rahmen seiner österreichischen Erstausstellung in der Galerie nächst St. Stephan Karikaturen. Den eigentlichen Stein des Anstoßes bot eine Collage, die Kaiser Franz Joseph mit „Arbeiterkappel" darstellte; ausgerechnet dieses Motiv erschien auch auf dem Ausstellungsplakat, erhitzte so in aller Öffentlichkeit die konservativen Gemüter und zog erneut eine Welle des Protestes nach sich.

Erfahrungen dieser Art überlieferte Otto Mauer auch in seinen handschriftlichen Aufzeichnungen. Ende 1966/Anfang 1967 ließ er in einem Manuskript den Gedanken über seine Galerie freien Lauf und verfasste so einen Text, der sich teilweise wie ein Sittenbild liest und seinen über weite Strecken dornigen Weg dokumentiert, den er als beherzter Vermittler zwischen Kunst und Kirche ging. Mauers Manuskript ist in sechs Abschnitte gegliedert und beginnt damit, dass er über die Gründe reflektiert, die ihn dazu bewogen haben, als Kirchenmann eine Kunstgalerie zu etablieren.[20]

Der kommerzielle Aspekt der Galerie war für Mauer stets von marginaler Bedeutung. Noch 1973, wenige Wochen vor seinem Tod, schrieb Mauer über die Prinzipien der Galerie: „1. Die Galerie ist kein auf finanziellen Gewinn gerichtetes Unternehmen ..."[21] Dies führte zwangsläufig zu einer prekären Finanzlage, mit der vor allem Oswald Oberhuber konfrontiert war, als dieser nach dem Tod Mauers mit Unterstützung von Erika Patka als Geschäftsführerin auch die Leitung der Galerie übernahm. Mit Jahresende 1977 schieden dann sowohl Oberhuber als auch Patka als Angestellte der Galerie aus. Die Geschäftsführung und künstlerische Leitung übernahm mit Beginn des Jahres 1978 Oberhubers seinerzeitige Gefährtin Rosemarie Schwarzwälder, in deren alleinigem Privateigentum sich die „Galerie nächst St. Stephan / Rosemarie Schwarzwälder", wie sie heute offiziell heißt, seit 1987 befindet. Diese erneute Nuancierung des Namens der Galerie verspricht, dass es weder zu einer irrigen Identifizierung mit dem Erzmärtyrer und Diözesanpatron Stephanus noch zu einer sinnvollen Assoziation mit dem Gründervater Otto Mauer kommen kann und trägt damit auf symptomatische Art und Weise der historischen Tatsache Rechnung, dass die Galerie dem kirchlichen Einflussbereich vollkommen entschwunden ist.

Als der Beispiel gebende Galeriegründer Otto Mauer am 3. Oktober 1973 plötzlich und unerwartet im Alter von 66 Jahren starb, verloren die Künstler der Galerie nächst St. Stephan nicht nur ihren künstlerischen und geistigen Leiter. Im Fernsehen sagte Oswald Oberhuber: „Wir haben unseren Vater und Freund verloren."

Die legendäre Rolle, die Mauer in der Kunstwelt spielte und die ihm schon zu Lebzeiten Kultstatus einbrachte, ist in dieser Form geradezu einmalig. Sein Verlust ist bis heute beklagenswert; denn es gibt, wie Robert Fleck mit Fug und Recht bedauert, „seit dem Ableben Otto Mauers im Jahr 1973 keine internationale Persönlichkeit von solcher Statur, die von den Avantgardekünstlern dies- und jenseits des Atlantiks geachtet würde und zugleich Seelsorger, Theologe und Priester der katholischen Kirche wäre. Otto Mauer hatte sich diese einmalige Position in zwei Bereichen des geistigen Lebens erarbeitet, die damals auseinanderstrebten. Nach ihm hat niemand mehr an vorderster Front in Glauben und Kunst eine solche Brücke gebaut."[22]

Dieser Text ist ein Auszug aus:
Bernhard A. Böhler, Monsignore Otto Mauer – Ein Leben für Kirche und Kunst, Wien (Triton) 2003.

1 Robert Fleck, Avantgarde in Wien. Die Geschichte der Galerie nächst St. Stephan 1954–1982. Kunst und Kunstbetrieb in Österreich, Wien (Löcker) 1982, S.15f
2 Ignaz Zangerle, Religiöser Frühling nach 1918. In: Norbert Leser (Hg.), Religion und Kultur an Zeitenwenden. Auf Gottes Spuren in Österreich, Wien-München (Herold) 1984
3 Otto Mauer, Theologie der Bildenden Kunst. Ein Versuch. In: Karl Rudolf (Hg.), Aus christlichem Denken in der Neuheit der Tage (Festschrift für Michael Pfliegler zum 50. Geburtstag), Freiburg-Wien (Herder)1941, 201–255 [Wieder abgedruckt in: Kat. Ausst. „Reflexionen. Otto Mauer – Entdecker und Förderer der österreichischen Avantgarde nach 1945", hg. v. Bernhard A. Böhler (Wien, Erzbischöfliches Dom- und Diözesanmuseum), Wien 1999, 49–60]
4 Franz König, Erinnerungen an Otto Mauer. In: Kat. Symposion „Otto Mauer. 1907–1973" (Wien, Hochschule für an-gewandte Kunst), Wien 1993, S.14
5 Schreiben von Otto Mauer an Otto Kallir vom 20.11.1954 [zit. nach Fleck (zit. Anm.1), S.43]
6 Fleck (zit. Anm.1), S.43
7 Peter Baum, Wegbereiter der Avantgarde. Zur Bedeutung Otto Mauers für die österreichische Kunst der fünfziger und sechziger Jahre. In: Kat. Ausst. „Sammlung Otto Mauer" (Wien, Graphische Sammlung Albertina), Wien (ÖBV) 1983, S.54
8 Uta Krammer, Lebenslauf Monsignore Otto Mauer. In: Kat. Symposion „Otto Mauer. 1907–1973" (Wien, Hochschule für angewandte Kunst), Wien 1993, S.110
9 Brief von Otto Mauer an Willem Sandberg vom 15. Dezember 1954 [zit. nach Fleck (Anm.1), S.43]
10 Baum (zit. Anm.7), S.54
11 Otto Breicha, Bastion für allerneueste Kunst. Das erste Dutzend voll / Galerie nächst St. Stephan jubiliert. In: Kurier, 3.1967
12 Baum (zit. Anm.7), S.53
13 Bernhard A. Böhler, Der Monsignore und sein vierblättriges Malerkleeblatt. In: Kat. Ausst. „St. Stephan" (Klosterneuburg, Sammlung Essl im Schömer-Haus), Klosterneuburg 2005, S.10-15
14 Fleck (zit. Anm.1), S.114
15 Jorg Lampe, Altneues in der Grünangergasse. In: Die Presse, 31.5.1960
16 Kristian Sotriffer, Informelles bis zum Überdruß. Die Galerie St. Stephan stellt Bilder des Chinesen Walasse Ting aus. In: Die Presse, 10.11.1962
17 Bericht von Egon Vietta, Ein europäisches Gespräch über Kunst in der Abtei Seckau in Österreich [zit. nach Fleck (zit. Anm.1), S.85]
18 Fleck (zit. Anm.1), S.419
19 Zu diesem Eklat kam es Ende 1971/Anfang 1972, als die Künstler der Malergruppe zusammen mit anderen Künstlern (Attersee, Gironcoli und Pichler) demonstrativ aus der Galerie nächst St. Stephan auszogen, da sie mit der künstlerischen Führung durch Oswald Oberhuber nicht einverstanden waren. Vgl. Johann Muschik, Die Abtrünnigen von St. Stephan. In: Kurier, 10.2.1972
20 Manuskript von Otto Mauer, 1966/67 (Diözesanarchiv Wien). Siehe vollständige Abschrift des Manuskripts: Bernhard A. Böhler, Monsignore Otto Mauer – Ein Leben für Kirche und Kunst, Wien (Triton) 2003, S.158 f
21 Otto Mauer, Das Gesicht einer Galerie. In: Kunst und Kirche, 36. Jg.1973, H. 3, S.138
22 Robert Fleck, Otto Mauer als Kunstkritiker und Priester. In: Kat. Ausst. „Reflexionen" (zit. Anm.3), S.22

Neueste Literatur:
Happy Birthday Monsginore! Zum 100. Geburtstag von Otto Mauer.
Hrsg. v. Bernhard A. Böhler, Ausstellungskatalog Dommuseum Wien 2007

KATALOG

DIALOG

8

ALOIS ACHATZ

1964	geboren in Kaikenried
1985-1988	Berufsfachschule für Holzbildhauerei, Oberammergau
1990-1996	Studium der Bildhauerei bei Prof. von Pilgrim an der Akademie der Bildenden Künste München
seit 1996	freischaffend

lebt und arbeitet in Eitlbrunn und Regensburg

Einzelausstellungen:

„Feines Korn" | Fotogalerie Licht & Schatten | Regensburg 1998
„Kunst bei der Regierung" | Regierung der Oberpfalz | Regensburg 2001
„Umland" | Sigismundkapelle | Regensburg 2006

Kleiner Hausaltar
Stele
Holz, Plexiglas, Film,
Blattgold, Graphit
2007
140 x 20 x 30 cm

Skulptur- und Architekturaufnahmen u.a. aus St. Ulrich gestalten einen Raum für einen Hausaltar.
Der Querschnitt der Stele entspricht dem Grundriss von St. Ulrich.

ALOIS ACHATZ

KARL AICHINGER

geboren 1951
lebt und arbeitet in Weiden

Einzelausstellungen (Auswahl)

Galerie AE | Bamberg 1975
Galerie Hollerbach - Schliebener | München 1976
Altstadtgalerie | Weiden | 1978
Weidener Kulturtage | Neues Rathaus Weiden 1984
Galerie Chambinzky | Würzburg 1985
Galerie Schulte-Strathaus | Murnau 1987
Kunsthaus Ostbayern | Viechtach 1988
col legno | Galerie für Neue Kunst | München 1989
Galerie Aurora | München 1992
„Das Fugenschach - eine Tonleiter der Schöpfung"
 unter der Schirmherrschaft des Bundesministers für Bildung und Wissenschaft | Oberpfälzer Künstlerhaus
Kebbel-Villa | Schwandorf-Fronberg 1993
„sixoiloncanvasfornewyork" | Deutsches Haus | New York USA 1994
„60x70cm peintures à l'huile" Ausstellungshalle Tutesall
 unter der Schirmherrschaft des Ministeriums für kulturelle Angelegenheiten | Luxemburg 1994
Presseclub | Regensburg 1996
Galerie Hammer-Herzer | Weiden 1997
Galerie Weber | Viechtach 1998
Galerie für Neue Kunst | Amberg 1999
Gesellschaft für Musiktheater | Wien Österreich 1999
Alte Bibliothek Tampere | Finnland 2000
Goethe-Institut Helsinki | Finnland 2000
„Ich schaue die Schöpfung - Denken ist danken" | Dörnberg-Palais | Regensburg 2001
„All-ein-sein" | Kloster Speinshart 2001
„Pièces de jardin" | Bettina Callies Galerie und Edition | Regensburg 2002
„Wasser und Wind - Arbeiten auf Papier" | Bettina Callies Galerie und Edition | Regensburg 2003
Ausstellung (für die deutsche Seite) zur Einweihung des Centrum Bavaria Bohemia | Schönsee 2006

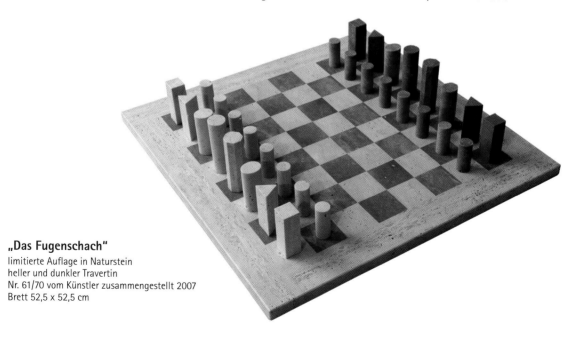

„Das Fugenschach"
limitierte Auflage in Naturstein
heller und dunkler Travertin
Nr. 61/70 vom Künstler zusammengestellt 2007
Brett 52,5 x 52,5 cm

22

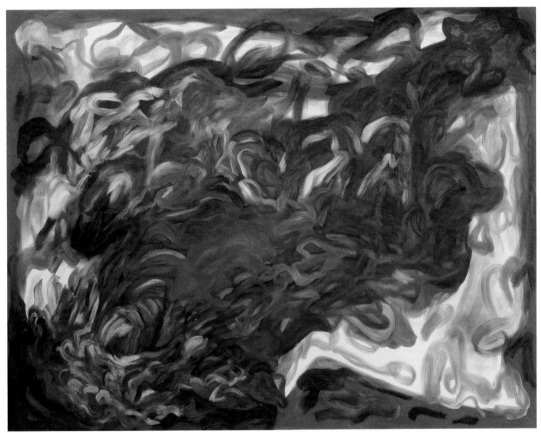

Begegnungen mit der St. Ulrichs-Kirche
in der Erinnerung, in Träumen, in Veröffentlichungen und durch erneuten persönlichen Besuch:

Reflexionen zum St. Ulrichskircheninnenraum
Öl auf Leinwand
2007
140 x 180 cm

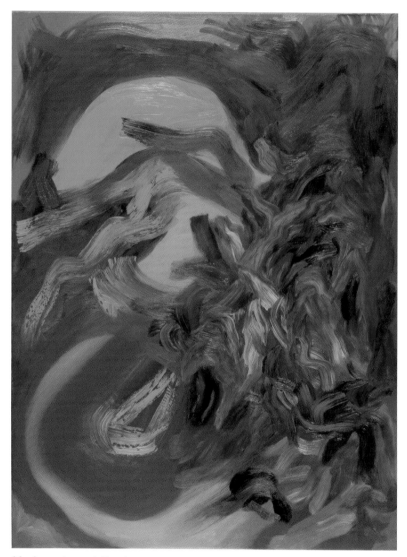

Veni creator spiritus I
Öl auf Leinwand
2007
80 x 60 cm

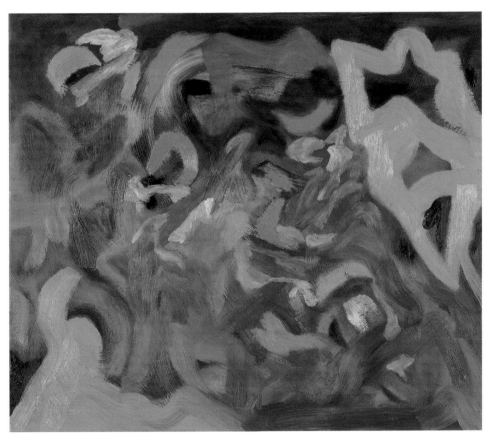

Veni creator spiritus II
Öl auf Leinwand
2007
60 x 70 cm

PATRIK HÁBL

geboren 1975 in Zlín-Malenovice
lebt und arbeitet in Prag

Studium

1989-1993	SUPŠ Uherské Hradiště (Fachschule für Kunstgewerbe Ungarisch Hradisch)
1994-2000	VŠUP Praha (Akademie für Kunst, Architektur und Design Prag) bei Prof. P. Nešleha
1996	Einjährige lithografische Schulung bei M. Axmann
1997	W.-I.-Muchina-Akademie, St. Petersburg
1998	AVU Praha (Akademie der Bildenden Künste Prag), experimentelle Grafik bei V. Kokolia

Einzelausstellungen

1997	Lichtenštejnský palác, HAMU, Praha (Liechtensteinpalais, Musikalische Fakultät der Akademie der musischen Künste, Prag)		
1998	Ústav makromolekulární chemie AV, Praha (Institut für makromolekulare Chemie der Akademie der Wissenschaften, Prag) (gemeinsam mit L. Fišarek)		
1999	Průniky/Durchdringungen	Divadlo Hudby, Olomouc (Theater der Musik, Olmütz)	
	Čamlíci, Galerie Pokorný	Prostějov (Proßnitz) (gemeinsam mit dem Bruder René)	
2000	Socha, malba, instalace/Skulptur, Malerei, Installationen	VŠUP Praha (Akademie für Kunst, Architektur und Design Prag)	
2001	Pentimenty/Pentimenti	Galerie Via Art	Praha (Prag)
2002	Pentimenty II/Pentimenti II	Galerie Pokorný	Prostějov (Proßnitz)
2003	Růžová a modrá/Rosa und Blau	Galerie Portál	Uh. Hradiště (Ungarisch Hradisch)
	Cesta/Der Weg	Galerie J. Sudka (Josef-Sudek-Galerie)	Prag
2004	Křik ptáků v pralese/Schrei der Vögel im Urwald	Rock café	Prag (gemeinsam mit P. Hampl)
	Kruhový objezd/Ringumfahrung	Via Art	Prag (gemeinsam mit P. Stanický)
2005	Krajská galerie výt. umění ve Zlíně (Regionsgalerie der Bildenden Künste in Zlín) (gemeinsam mit P. Stanický)		
2006	Inside	Galerie Dinitz	Prag
2007	Spínače světel/Schalter der Lichter	Ústav makromolekulární chemie AV, Praha (Institut für makromolekulare Chemie der Akademie der Wissenschaften, Prag)	
	Podivné krajiny a jiné bytosti/Seltsame Landschaften und andere Wesen	Galerie Měsíc ve dne, České Budějovice (Galerie Mond am Tage, Budweis)	

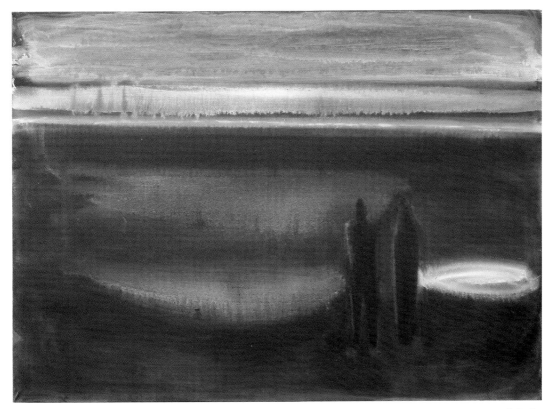

Der Schein
Acryl auf Leinwand
2006
64 x 90 cm

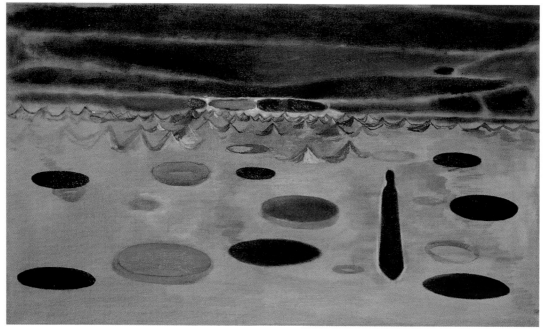

Mondlandschaft
Öl auf Leinwand
2004
40 x 90 cm

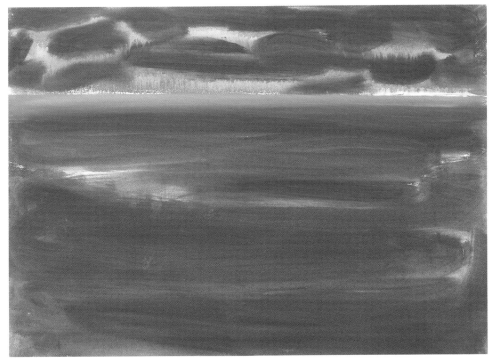

Blaue Landschaft
Acryl auf Leinwand
2007
64 x 90 cm

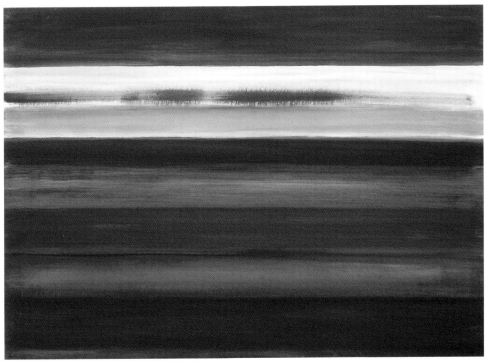

Landschaft mit Streifen
Acryl auf Leinwand
2006
64 x 90 cm

PATRIK HÁBL

Mgr. A. LIBOR KALÁB

geboren 1965 in Brno (Brünn)

1980-1986 Studium an der Fachschule für Kunsthandwerk, Prag

1990-1996 Zeichenatelier bei Professor Pavel Nešleha, Akad. Maler an der Akademie für Kunst, Architektur
 und Design (VŠUP), Prag

Assistent für figurative Malerei an der VŠUP, Prag

Widmet sich der freien Malerei, restauriert Wandgemälde und Steinskulpturen

Ausstellungen

1992 České Budějovice (Budweis)
1994 Hrad Loket (Burg Elbogen) – Porzellanmalerei
1998 Bratislava
2000 „Kunsthalle" | Warschau
2004 Olomouc (Olmütz) | Jesuitenkolleg
2006 Klánov | Prag
2006 Znojmo (Znaim)
2006 Znojmo (Znaim)

Über die Materie I
Öl auf Pappe
2007
60 x 70 cm

Über die Materie II
Öl auf Holz
2007
46 x 50 cm

Über die Materie III
Öl auf Holz
2007
55 x 49 cm

ANNA KOCOURKOVÁ

geboren 1942 in Pilsen.

Sie ist Mitautorin, Organisatorin und Kuratorin einer Reihe internationaler Kunstprojekte, vorwiegend im Rahmen des Zyklus „Grenzgänger". Im Jahr 1999 erhielt sie die Kulturmedaille des Landes Oberösterreich. Sie fotografiert seit der Mitte der 60er Jahre gemeinsam mit ihrem Ehemann Karel Kocourek. Den größten Einfluss auf das künstlerische Schaffen und die Orientierung von Anna Kocourková hatte ihr Studium an der Schule für künstlerische Fotografie in Brünn (1972-1976), vor allem ihre Begegnung mit Dr. Václav Zykmund, sowie an der Prager Filmakademie FAMU (1976-1977) der Besuch der Vorlesungen von Prof. Ján Šmok, Dr. František Dvořák und Ing. Petr Tausk. Seit 1996 fotografiert sie intensiver in Farbe, arbeitet an lockeren Zyklen (z.B. Totale Poesie, Mail-art, Stadt), verwendet die Farbe zur Hervorhebung des Inhalts der Aufnahmen und ihrer künstlerischen Wirkung. Gleichzeitig machen sie und ihr Mann Aufnahmen für das Fotoarchiv des Projekts Grenzgänger, komponieren aus ihnen thematische Kollektionen und stellen diese aus. Anna Kocourková ist vertreten in öffentlichen und privaten Sammlungen in der Tschechischen Republik, in Italien, Deutschland, Österreich und Großbritannien.

Anna Kocourková lebt und arbeitet in Pilsen.

Einzelausstellungen

Fotografické obrazy/Fotografische Bilder | Plzeň (Pilsen) 1970 (mit Karel Kocourek)

Fotografie/Fotochema | Hradec Králové (Königgrätz) 1982 (mit Karel Kocourek und Karel Uldrych)

Fotos | Ulrichsberg (A) 1992

Grenzgänger | Lenora (Eleonorenhain) | Plzeň (Pilsen) | Untergriesbach | Prag | Volary (Wallern) | Braunau am Inn | Bodenmais 1994-1999 (mit Karel Kocourek)

Fotografie Rubigall | Banská Šťiavnica (Schemnitz) (SK) 1996 (mit Karel Kocourek)

Totální poezie/Total Poesie | St.-Anna Preis | Julbach | Kriegwald (A) 2001

Landeskulturzentrum Ursulinenhof Linz 2001 | Galerie města Plzně (Galerie der Stadt Pilsen) 2002 | Museo Casabianca Malo (I) | Tschechisches Zentrum | Wien 2003

Kunst im Raum - Grenzgänge | Landeskulturzentrum Ursulinenhof | Linz 2001 | Galerie města Plzně (Galerie der Stadt Pilsen) 2002 (mit Karel Kocourek)

Mail-Art | Galerie města Plzně (Galerie der Stadt Pilsen) 2002 | Museo Casabianca Malo (I) | Tschechisches Zentrum | Wien 2003 | Bruckmühle | Pregarten (A) 2006 (mit Karel Kocourek und Richard Wall)

Photographien | Museum Moderner Kunst-Stiftung Wörlen | Passau 2002-2003

Fotografie 4 K | Anna Kocourková, Karel Kocourek, Pavla Kocourková, Ondřej Kocourek | Galerie bratří Špillarů (Galerie der Gebrüder Špillar) | Domažlice (Taus) (CZ) 2003

Blickkontakt – Fotografie von Anna Kocourková und Herbert Pöhnl | Stadtgalerie im Stadtmuseum | Deggendorf 2004

Colors of Anna Kocourková | Galerie U Bílého jednorožce (Galerie zum Weißen Einhorn) | Klatovy (Klattau) 2005

Jan Nepomucký – světec střední Evropy (Johannes von Nepomuk - der Heilige Mitteleuropas), Fotografie Galerie města Nepomuk (Galerie der Stadt Nepomuk) 2005 (mit Klaus Gagstädter und Karel Kocourek)

Fotografie | Výtvarné centrum Chagall (Kunstzentrum Chagall) | Ostrava (Ostrau) 2005

Diario | Domus Artium Malo (I) 2005 (mit Karel Kocourek)

A. K. 2006 | Galerie P + P Kobylka | Prag 2006

Fotografie | Produzentengalerie | Passau 2006

Versuchte Annäherung | Galerie Schmidtgasse 1 | Wels 2006-2007 (mit Susi Müller, Herbert Kalleitner und Karel Kocourek)

Fotografie 4K 2007 Anna Kocourková, Pavla Kocourková, Karel Kocourek, Ondřej Kocourek | Galerie G 4 | Cheb (Eger) 2007

Anna Kocourková stellt in ihren Arbeiten die umfassende Poesie des Alltags dar – die poetische Wirkung der schlichten, einfachen Dinge, ja oft sogar der banalen Situation.
Sie führt nicht Regie, sie inszeniert nicht, bevor sie auf den Auslöser drückt. Die Fotos werden von ihr nachträglich nicht weiter bearbeitet. Die Bilder präsentieren sich dem Besucher der Ausstellung so, wie sie aufgenommen wurden.
Annas Fotoarbeiten zeichnen sich durch extreme Reduktion auf das Wesentliche aus, formulieren eine klare Aussage. Für mich werden sie so zu Meditationsbildern.

(Aldemar Schiffkorn, Einladungskarte, Ausstellung in Linz, 2001)

8 Kreuzwegstationen
Fotografien auf Metallplatten
2004
30 x 19,5 cm

ANNA KOCOURKOVÁ

URSULA MERKER

Geboren 1939 in Hohenstadt/Mähren
Seit 1980 Arbeiten in Glas
1982 Einrichtung eines eigenen Studios
1997 Design für Moser a.s., Karlovy Vary
Freischaffend: Installationen, Gravuren, Glasdrucke
Gastdozentin in Deutschland, Tschechien, Frankreich, England und Türkei

lebt und arbeitet in Kelheim

Auszeichnungen

1984	3. Preis für Freies Glas, Erster Bayerwald Glas-Preis, Frauenau
1985	New Glass Review 6, The Corning Museum of Glass
1988	Ehrendiplom, Zweiter Bayerwald Glas-Preis, Frauenau
1992	Gold Award, Kristallnachtprojekt, Philadelphia, USA
1993	1. Preis, Dritter Bayerwald Glas-Preis 1993, Frauenau
1995	Goldene Weizenähre, Wettbewerb im Goldenen Sudhaus, Kelheim
1996	Daniel Swarovski Preis, 1. Internationales Symposion „Graviertes Glas", Kamenicky Senov, CZ
1997	1. Preis Realisierungswettbewerb „Burgweinting Mitte", Regensburg Architekturbüro Lehner-Robold, Regensburg (Kunstkonzept U.M.)
1997	New Glass Review 18, The Corning Museum of Glass, USA
1999	Sudetendeutscher Kulturpreis für Bildende Kunst und Architektur, München
1999	Ehrenmitglied der Dominik-Bimann-Gesellschaft, Harrachov, CZ

Installationen

„Gläserne Schiffe" | Main-Donau-Kanal | Essing 1988
„Crystal Parterres, der gläserne Garten" | Schloss Theuern 1989
„Glas – Barock – Heute" | Kloster Aldersbach 1991
„Glas auf dem Feuerlöschteich" | BMW-Werk | Dingolfing 1992
„Glas im Bau" | Dolina-Gewölbe | Riedenburg 1993
„Raumschiff" | Schloss Theuern 1993
„la strada" | Antichi Granai | Isola della Giudecca | Venedig 1994
„Weinberg" | Art Topographie 95 | Eining 1995
„Badehäuser" | Art Römerpark 97 | Bad Gögging 1997
„Autotüren" | Art Autobahn | Mainburg-Oberempfenbach 1998
„Venice a confrontation" | Venezia Aperto Vetro | Palazzo Ducale | Venedig 1998
„Nonagon" | Schloss Theuern 1999
„Nordlandreise – Nordens rijse" | Glasmuseum Ebeltoft | Dänemark 1999
„Boothaus" | Weiden 1999
„Venice a confrontation" | Brandt Contemporary Glass | Torschälla | Schweden 2000
„Fischessen an der Donau" | DonauArt | Neustadt/Donau + Kurpark Bad Gögging 2000
„Noah" | Kunstgipfel | Hirschau/Oberpfalz 2000
„Pontius Pilatus" | Religious Art | Glasmuseum Ebeltoft | Dänemark 2001
„Wasserspiegel" | Skulpturenallee Kelheim 2001
„Dinner for Ping and Pong" | The Magic of Kitsch | Schloss Theuern 2002
„Nonagon" | Glasplastik und Garten | Munster | Lüneburger Heide 2002
„Fenster zum Schloss" | hier + heute – Glas aus Deutschland | Schloss Theuern 2003
„Römertor" | CheckpointArt | Römerkastell Eining 2003
„Ja und weiter" | Minoritenkirche im Historischen Museum | Regensburg 2004

Einzel- und Gruppenausstellungen im In- und Ausland

„Jdu sklu pod kůži" hieß 2004 meine Ausstellung im Stadtmuseum Šumperk/Moravia, die anschließend im Kulturhaus Karviná gezeigt wurde. Mit diesem Überblick über mein Schaffen mit Glas kehrte ich 58 Jahre nach der Vertreibung nach Mähren zurück. Schon 1982 wurde ich erstmals nach Nový Bor eingeladen, um beim Interglas Symposion Československo zu arbeiten.
Im Rahmen der Dominik Bimann-Schule, Harrachov, lehre ich Vitreographie.

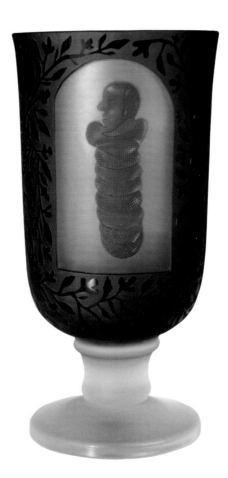

Calix
Bleikristallkelch mit Sandstrahl-Hoch- und Tiefschnitt
2007
H 35 cm – ø 18 cm
Die Blätterranken von St. Ulrich, die ich auf meinen Kelch graviert habe, zieren.
Die Hochschnittfiguren ruhen in sich selbst.

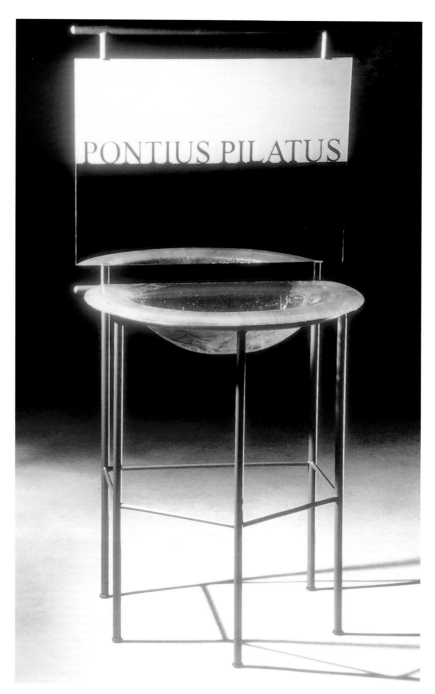

Pontius Pilatus
Glasguss mit Spiegel mattiert
2001
H 145 cm – B 70 cm – T 60 cm

Das Geschehen ist Geschichte, aber eine Geschichte, die sich täglich ereignet.
Beim Blick in den Spiegel wird das Ich sichtbar, nicht aber das blutige Rot in der Waschschale.

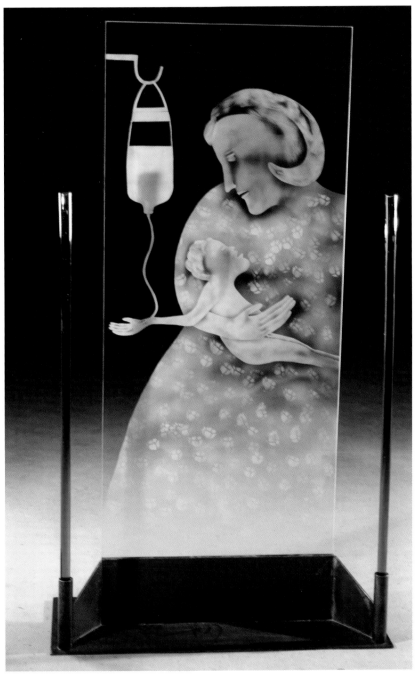

Subkutan
Sandstrahlgravur mit Farbglasstangen
2007
H 175 cm – B 100 cm – T 40 cm

Eine Salzlösung ist keine Lösung und doch eine Hilfe.
Müttern in vielen Teilen der Welt bleibt nur zu hoffen.

JOHANNA OBERMÜLLER

1938 geboren, 1958-1963 Studium an der Akademie der Bildenden Künste und an der Universität in München; 1964-1980 Kunsterzieherin in Regensburg; seit 1980 freiberuflich; 1976 Kulturförderpreis der Stadt Regensburg; 1980 Förderpreis zum Lovis-Corinth-Preis der Künstlergilde Esslingen; 2000 Kulturpreis der Stadt Regensburg
Radierung, Malerei, Objekte, neue Medien; Arbeit im öffentlichen und privaten Raum
Arbeitsprinzip: die stetige Wandlung

lebt in Pentling

Objekte und Installationen

1986 Kinetisches Objekt aus Stahl im Westbad, Regensburg
1992 Hängeinstallation aus Aluminium „Raumgrafik" in der Fachhochschule, Seybothstraße Regensburg
1998 Diaphane Installation „Kunst, Kant, Chemie" VIAG - Konzern, München
2000 Diaphane Installation „Molekulare Strukturen" in Trostberg SKW
2000 „Magische Quadrate und die Harmonie der Mathematik" Forschungsinstitut SKW-Degussa, Freising
2000 „Der Mensch ist, was er isst", Forschungsinstitut SKW-Degussa, Freising

Einzelausstellungen

1975 „Prägungen, Pressungen und andere Formen der Normierung" | Galerie „Arte Utile" | Regensburg
1976 Museum der Stadt Regensburg
1977 Die Handpresse | Würzburg
1979 „Kunst fürs Wohnzimmer und anderes zum Aufhängen" | Kunstverein Ludwigsburg
1980 Galerie in der Sterngasse | Nürnberg
 Museum Ostdeutsche Galerie | Regensburg
1981 Galerie am Judenturm | Coburg
 Galerie Palette | Schweinfurt
1982 Galerie am Wochenende | Lechbruck
1983 Kunst- und Gewerbeverein Regensburg
 Zentrum für interdisziplinäre Forschung (ZiF) | Bielefeld
 Grafken, Collagen | Galerie am Bocksturm
1984 Städtische Galerie | Kunstkreis Tuttlingen
 Kunstverein Erlangen
1985 Südosteuropäisches Kulturinstitut | Sindelfingen
1987 „These und Antithese" | Kunstkreis der Literarischen Gesellschaft Gräfelfing
1989 „grafik" Museum Ostdeutsche Galerie | Rathaus Frankenthal
1990 ART- STUTTGART
1991 „Butho" | Kleine Galerie | Regensburg
1992 „Ink on Paper" | Zone One Contemporary | Ashville
 „Segni senza confine" | Palazzo Lomellini | Civica Galeria d´Arte | Carmagnola
 NA OTWARCIE WYSTAWY MALASTWA; RZEZBY I COLLAGE | Galerie BWA Bydgoszcz | Polen
1993 Virginia Center for the Creative Arts
1994 „Cutout" | Kleine Galerie | Regensburg
 „Zeichen und Figuren" | Raiffeisenbank Schwandorf-Nittenau | Burglengenfeld
1995 „Teil und Gegenteil" | Oberpfälzer Künstlerhaus Kabbel-Villa | Schwandorf
1996 „Teil und Gegenteil" | Galerie der Künstlergilde | Esslingen a. Neckar
1998 INTER ART | Stuttgart
1999 „Experimente mit + auf Papier" | Kleine Galerie | Regensburg
 AGOSTO CORCIANESE „Pseudokalligraphien" | Galeria Comunale | Corciano
 Evropske poti „Pseudokalligraphien und Überlagerungen" | Burg Podsreda | Slovenien
 Evropske poti „Pseudokalligraphien und Überlagerungen" | Koper | Slovenien

Fahnen und Chiffren

Chiffren sind Zeichen oder unleserliche Schrift.
Meine Chiffren sind zunächst scheinbar einfach in der Form und von 1,80 m bis 4 m groß. Sie nützen das ganze Papierformat oder werden aus mehreren Teilen zusammen gesetzt. Schließlich werden die Chiffren komplexer, mehr verschlüsselt und wieder kleiner im Format. Bei ca. 2 m Größe haben sie wirkliche Länge von 8 m. Es sind im wörtlichen wie übertragenen Sinn Wegstrecken, die irgendwann anfangen und irgendwann zögerlich sanft oder mit einem Paukenschlag enden. In der Linien-, besser in der Flächenführung von dick nach dünn, von gestolpert zu präzise liegt die Dynamik. Änderungen und Nacharbeit sind nahezu ausgeschlossen, weil jeder neue Pinselstrich sichtbare Flecken hinterlässt. Den einzelnen Arbeiten gehen kleinformatige Skizzen voraus, bevor ich zum großen Format wechsle. Pendelnd zwischen Spontaneität und Konstruktion immer unter Einbeziehung des Zufalls, ist vor allem Präsenz und Konzentration vonnöten. Ohne Meditation geht nichts. Dann werden die Wegstrecken dichter und unübersichtlicher. Das Papier wird so aufgefalten, dass Teile je nach Blickwinkel unsichtbar werden. Strukturen entstehen, die mit der ursprünglichen Wegstrecke nur noch bedingt zu tun haben. In der Erinnerung bleiben nur manche Dinge präsent, andere verschwinden oder kommen erneut ins Bewusstsein. Die Chiffren sind meistens von zwei Seiten her zu betrachten von hinten und von vorne oder haben zwei halb transparente Ebenen. Was groß und fast immateriell aussieht, bekommt durch die Faltung plastisch-taktile Form. Die Pseudokalligraphien mache ich seit 16 Jahren mit Unterbrechungen. Ich benutze handgeschöpftes Papier aus Maulbeerbaumrinde. Pinsel mache ich meist selbst.

JOHANNA OBERMÜLLER

43

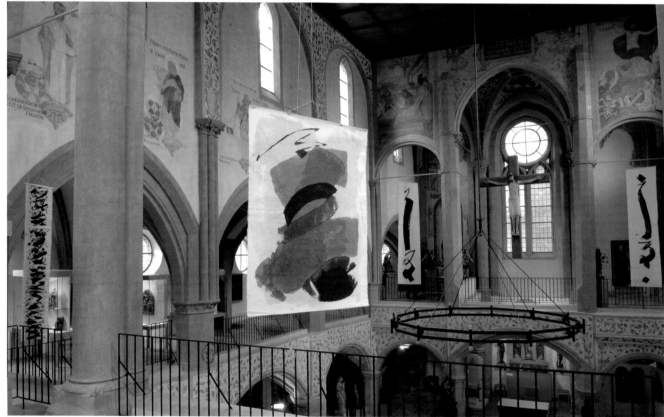

Weg 4
Papier gefalten,
wasserunlösliche Farbe
2007
35 x 200 cm

Großes Braun doppelt
Kosopapier,
wasserunlösliche Farbe + Tee
1999
135 x 170 cm

Weg 1
Kosopapier,
wasserunlösliche Farbe
1995 - 2007
90 x 400 cm

Weg 2
Kosopapier,
wasserunlösliche Farbe
1935 - 2007
90 x 400 cm

JOHANNA OBERMÜLLER

44

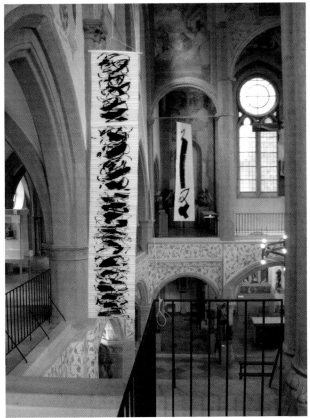

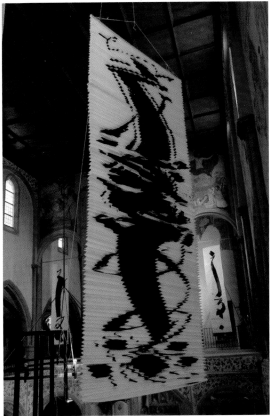

Weg 4
Papier gefalten,
wasserunlösliche Farbe
2007
35 x 200 cm

Weg 3
Kosopapier gefalten,
wasserunlösliche Farbe
1995-2007
90 x 220 cm

45

ALOIS ÖLLINGER

1953	geboren in Bemberg / Wurmannsquick (Rottal-Inn)
1973-1977	FHS München, Kommunikationsdesign, Diplom
1977-1981	Akademie der Bildenden Künste München, bei Prof. Tröger and Prof. Sauerbruch, Staatsexamen
1981	Diplom der Malerei

lebt und arbeitet seit 1983 in Bad Kötzting

Mitglied der Neuen Münchner Künstlergenossenschaft (Haus der Kunst)

Einzelausstellungen (Auszug)

| 1986 | Galerie Hofmeister | Massing |
|------|---|
| 1989 | Städtische Galerie im Cordonhaus | Cham |
| 1991 | Galerie Woferlhof | Kötzting/Wettzell |
| 1994 | Stadtmuseum Deggendorf |
| 1995 | Galerie Casetta | München |
| | Galerie Jiriho Trinky | Pilsen |
| 1998 | Kunstverein Passau (mit W. Mally) |
| | Kunstverein Bautzen |
| 2000 | Kunstforum Ostdeutsche Galerie | Regensburg |
| | Kulturzentrum Gern/Eggenfelden |
| 2002 | Galerie im Weytterturm | Straubing |
| 2005 | Chodenmuseum, Galerie Gebr. Spillar | Domazlice (CZ) |
| 2006 | Städtische Galerie „Leerer Beutel" | Regensburg |
| | Städtische Galerie im Cordonhaus | Cham |

Installationen

| 1991 | „Zeit-Raum-Spuren" | Kötzting | Kunstausstellung |
|------|---|
| 1994 | Prag | Galerie Uluv |
| 1997 | „rego plus" | Max-Reger-Halle | Weiden |
| 1998 | Kötzting, Wallfahrtskirche Weissenregen |
| 1998 | Regensburg, Dominikanerkirche | Laserinstallation zu Albertus Magnus |

Grenzaktion

1992	1. Aktion Furth im Wald/Schafberg
1999-2000	„Regenbogen 2000" Aktion entlang 24 Stationen des ehemaligen „Eisernen Vorhangs" (von Lübeck bis Triest)

Zur Konzeption:

Der Sakralraum als Museumsraum.

Die Schale und die Landeplätze im besonderen Kontext.

Die Modellinstallation als grenzüberschreitender Berührungspunkt.

Räume für den Geist.

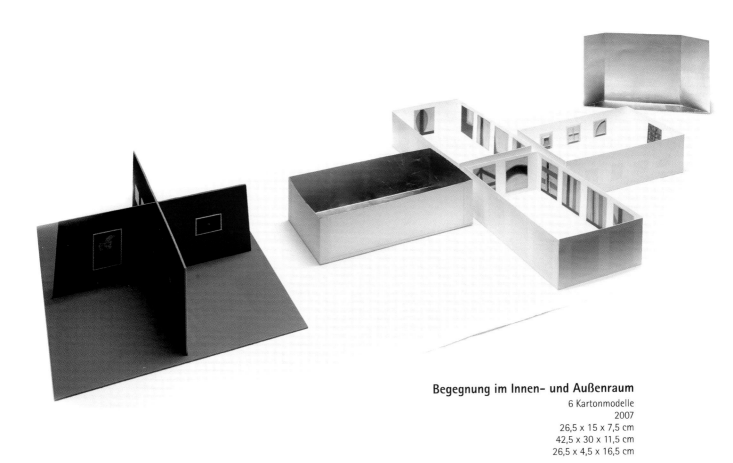

Begegnung im Innen- und Außenraum
6 Kartonmodelle
2007
26,5 x 15 x 7,5 cm
42,5 x 30 x 11,5 cm
26,5 x 4,5 x 16,5 cm

ALOIS ÖLLINGER

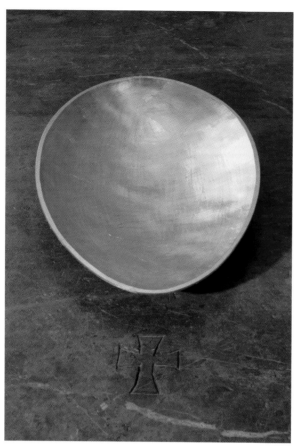

Große Schale
Marmorstaub und Polyester, vergoldet
2007
44 x 26 x 4 cm

Kleine Schale
Marmorstaub und Polyester, vergoldet
2007
30 x 18 x 4 cm

Landeplätze für den Geist
Edelstahl, vergoldet
2007
35,3 x 50,3 x 11,8 cm
36,6 x 68,2 x 11 cm

ELIŠKA POKORNÁ

geboren 1970 in Česká Lípa (Böhmisch Leipa)
lebt und arbeitet in Prag

Studium

1990-1996 VŠUP (Akademie für Kunst, Architektur und Design), Prag (Zeichenatelier von P. Nešleha)
1996-1997 Kunstakademie von Granada, Spanien (Bildhaueratelier von A. Mazo, Zeichenatelier von P. Lagares de Prieto)

Einzelausstellungen

2000 Elektrická světla/Elektrische Lichter | Galerie Via Art | Prag
2002 Kresba/Zeichnung | Galerie Chodovská tvrz (Galerie Chodover Festung) | Prag
2003 Parabola/Parabel | Galerie Obratnik (Galerie Wendekreis) | Prag

Ausstellungsbeteiligungen

1993 Czechoslovakian Hample | Sydney
1994 Status nascendi | Allerheiligenkirche | Kutná Hora (Kuttenberg)
 Nová jména/Neue Namen | Galerie Václava Špály (Václav-Špály-Galerie) | Prag
1995 Zkušební provoz/Testlauf | Galerie Mánes | Prag
1997 Pocity/Gefühle | Galerie umění (Galerie der Künste) | Karlovy Vary (Karlsbad)
2000 VIA 2000 PROJECT | Galerie Via Art | Prag

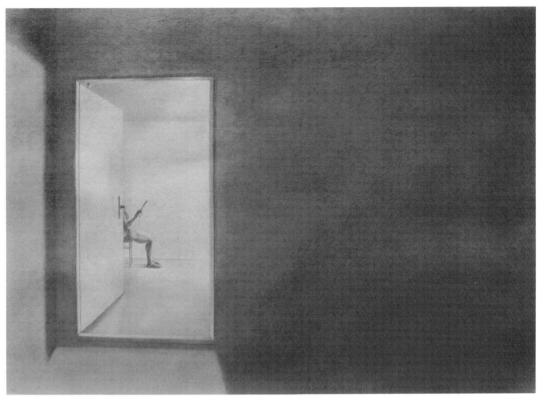

Die Tür
Zeichnung auf Papier
2007
70 x 100 cm

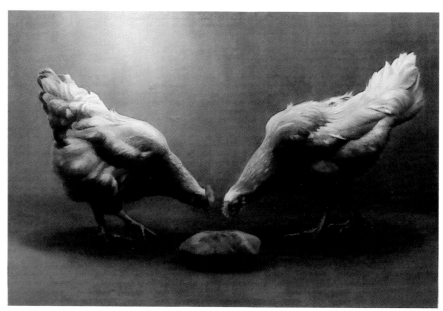

Die Henne
Öl auf Leinwand
2007
110 x 160 cm

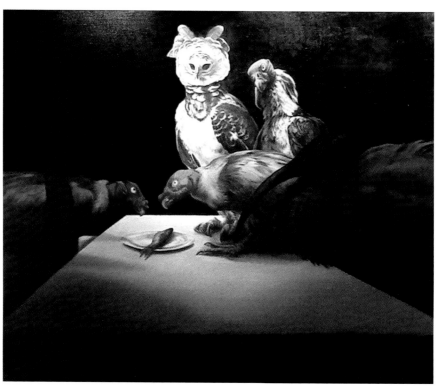

Abendmahl
Öl auf Leinwand
2007
145 x 175 cm

Der Läufer
Zeichnung auf Papier
2007
70 x 100 cm

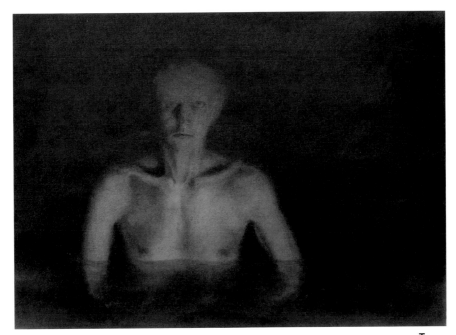

Torso
Zeichnung auf Papier
2007
70 x 100 cm

KAREL RECHLÍK, PhDr.

1950 geboren in Brno (Brünn)
1962-67 Privatstudium der Malerei
1968-73 Studium an der Masaryk-Universität in Brno (Brünn), Kunstgeschichte und Philosophie
1974 Dissertation „Sakrale Architektur in der ČSR 1918-1938"
seit 1974 freischaffender Künstler und Theoretiker
seit 1994 Leiter des Diözesanmuseums Brno (Brünn)

Werkverzeichnis (Auswahl)

1979 Glasfenster mit Kruzifixus | Basilika Mariä Himmelfahrt | Brno (Brünn)
1982 Glasfenster Lebensbaum | Trauersaal | Bítov (Vöttau)
1983 Glasfenster St. Petrus und Paulus | Pfarrkirche Jinošov
1984 Pentaptychon. Weg des Lebens | Trauersaal | Brno (Brünn)
1985 Installation des Passionszyklus | St. Johannes Nepomuk | Prag
1986 Glasfenster Feuer und Wasser | Johannes-Täufer-Kirche | Vysoké Popovice
1987 Installation des Kreuzweges | Kloster Porta coeli | Tišnov (Tischnowitz)
1988 Fastenzeit-Kruzifixus | Pfarrkirche Šlapanice
1988 Glasfenster Kapelle St. Georg | Litovel (Littau)
1989-94 Serie der liturgischen Tücher | Jakobskirche | Brno (Brünn)
1989 Sechs Glasfenster mit Engeln | St. Laurentius | Dačice (Datschitz)
1991 Kreuzweg | St. Anna | Pasohlávky
1992 Vier Glasfenster | Kapelle des Augustinerklosters | Brno (Brünn)
1993-95 Neue liturgische Ausstattung der Kapelle des Augustinerklosters | Brno (Brünn)
1995-96 Glasfenster | Wenzelskirche | Břeclav (Lundenburg)
1995 Glasfenster und liturgische Ausstattung | Marienkirche | Březina
1996 Glasfenster | Jakobskirche | Frýdek-Místek (Friedek-Mistek)
1996 Altar und neue liturgische Gestaltung | Basilika Mariä Himmelfahrt | Brno (Brünn)
1997 Kreuzweg | Kapelle des Augustinerklosters | Brno (Brünn)
1997 Marianisches Tuch | Kapelle der CM Schule | Brno (Brünn)
1998 Liturgische Tücher | St. Jakob | Frýdek-Místek (Friedek-Mistek)
1998 Kreuzweg, Glasfenster | Kirche der Hl. Familie | Trenčín | Slowakei
1999 Glasfenster, Glaskreuz | Dominikanerkirche | Olomouc (Olmütz)
2000 Glasfenster | Kapelle | Moravany
2001 Glasbild | Meditationskapelle der Tschechoslowakischen hussitischen Kirche (CČSH) | Brno (Brünn)
2002 Glasfenster | Kapelle des ev. Altenzentrums | Siegburg | BRD
2002 Kreuz des Lichtes | Marienkirche | Moravský Žižkov
2003 Glasfenster | Kirche | Sviadnov
2005 Glasfenster | Rathaus | Brno-Tuřany
2006 Glasfenster | Dominikanerkirche | Olomouc (Olmütz)
2007 Glasfenster | Prämonstratenser-Stiftskirche | Milevsko (Mühlhausen)
2007 Liturgische Tücher | Jesuitenkirche St. Ignatius | Prag

Einzelausstellungen 1972-2005 (Auswahl)

Opava (Troppau), Zlín, Poznań (Posen), Jeseník (Freiwaldau), Boskovice (Boskowitz), Prag, Schweich, Olomouc (Olmütz), Wien - Barbarakapelle des Stephansdomes, Šlapanice, Frýdek-Místek (Friedek-Mistek), Tišnov (Tischnowitz), Stuttgart - Galerie St. Eberhard, Siegburg - evang. Gemeinde, Brno (Brünn) - evang. Jan-Amos-Komenský-Kirche, Galerie Crux, Brandýs nad Labem (Brandeis an der Elbe)

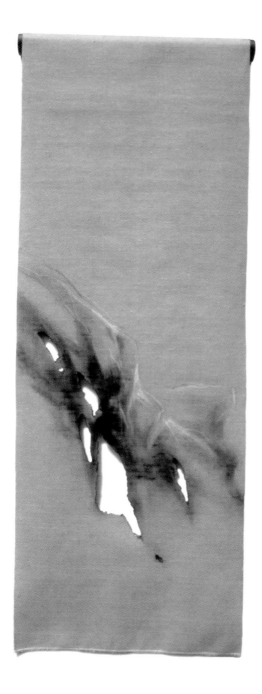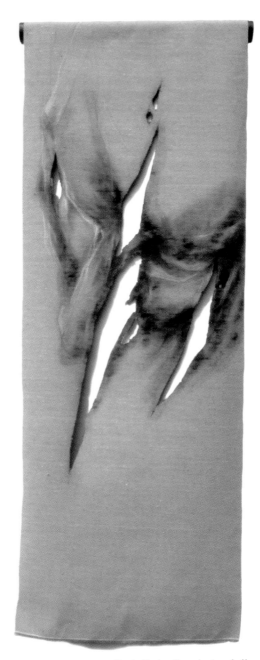

Gestalt des Propheten I. II.
Zeichnung und Flamme auf Leinwand
2007
je 170 x 65 cm

Zwei Gestalten - Details der Prophetenantlitze - wurden als Begleitung des mittelalterlichen Korpus gestaltet. Dieser wirkt nicht nur durch eigenen expressiven Ausdruck, sondern auch durch Spuren der Zeit und Beschädigung der ursprünglichen künstlerischen Form.

Die Kombination der leichten weißen Zeichnung mit durchgebrannter Leinwand weist auf die tiefe Symbolik des Feuers hin. Von dem Feuer sprechen viele alte Propheten als von einem „verbrennenden Gotteswort" und Reinigungselement, das sie berührt hat.

Die Kreuzigung Christi kann auch als Taufe durch Feuer und Geist verstanden werden. Deshalb stellen die leeren Flächen nicht nur eine Annihilation – Aufhebung der Materie –, sondern auch Durchblicke in die geheime Welt des Geistes dar.

Kataloge und Schriften der Kunstsammlungen des Bistums Regensburg

Band 1: 750 Jahre Dominikanerinnenkloster Heilig Kreuz Regensburg.
Ausstellung Diözesanmuseum Obermünster 1983, 144 S.

Band 2: „... das Werk der fleißigen Bienen". Geformtes Wachs aus einer alten Lebzelterei.
Ausstellung Diözesanmuseum Obermünster 1984, 172 S.

Band 3: Die andere Berta Hummel. Unbekannte Werke einer bekannten Künstlerin.
Ausstellung Diözesanmuseum Obermünster 1986, 124 S., -vergriffen-

Band 4: Meditation - Kunst - Dialog. Robert E. Dechant, Sandro Peter Herbrand, Josef Holzer.
Ausstellung Diözesanmuseum Obermünster 1987, 32 S.

Band 5: Moderne Kunst für den Kirchenraum. Ausstellung Diözesanmuseum Obermünster 1988. 128 S.

Band 6: Ratisbona Sacra. Das Bistum Regensburg im Mittelalter.
Ausstellung Diözesanmuseum Obermünster 1989, 476 S.

Band 7: 1250 Jahre Kunst und Kultur im Bistum Regensburg.
Berichte und Forschungen. München-Zürich 1989. 592 S., -vergriffen-

Band 8: Der Dom zu Regensburg. Ausgrabung, Restaurierung, Forschung.
Ausstellung Domkreuzgang und Domkapitelhaus Regensburg 1989, 294 S., -vergriffen-

Band 9: Friedrich Fuchs, Das Hauptportal des Regensburger Domes.
Portal, Vorhalle, Skulptur. München-Zürich 1990, 176 S., -vergriffen-

Band 10: Hinterglasbilder aus dem Böhmerwald.
Ausstellung Diözesanmuseum Obermünster 1991, 96 S.

Band 11: Weihnachten in Deutschland - Spiegel eines Festes.
Ausstellung Diözesanmuseum Obermünster 1992, 120 S.

Band 12: Richard Triebe, Skulpturen, Plastik, Grafik.
Ein Querschnitt zum 70. Lebensjahr. Ausstellung Diözesanmuseum St. Ulrich 1993, 63 S.

Band 13: Zeugen und Zeugnisse des Glaubens. Zeitgenössische religiöse Kunst zum Wolfgangsjahr.
Ausstellung Diözesanmuseum Obermünster 1993, 100 S.

Band 14: Zeitgenössische christliche Kunst aus der Tschechischen Republik.
Ausstellung Diözesanmuseum Obermünster 1995, 88 S.

Band 15: Personen und ihre Umwelt aus 1000 Jahren Regensburger Geschichte.
Hrsg. v. Olav Röhrer-Ertl. Regensburg 1995, 180 S.

Band 16: DIALOG. 14 ostbayerische Künstler zeigen Gemälde, Skulpturen und Installationen.
Ausstellung Diözesanmuseum Brünn (CZ), Diözesanmuseum Oppeln (PL) u. Diözesanmuseum
Regensburg 1996/97, 72 S.

Band 17: 850 Jahre Prämonstratenserabtei Speinshart. 75 Jahre Wiederbegründung durch Stift Tepl
1921-1996. Ausstellung in der Prämonstratenserabtei Speinshart 1996, 164 S., -vergriffen-

Band 18: Tod und Gesellschaft - Tod im Wandel.
Ausstellung Diözesanmuseum Obermünster 1996, 160 S., -vergriffen-

Band 19: Maria Paola Forlani - Franco Patruno. Neue Kunst aus Ferrara.
Ausstellung Diözesanmuseum Obermünster 1997, 72 S.

Band 20: Bernd M. Nestler - Ikonen.
Ausstellung Diözesanmuseum Obermünster 1997, 40 S.

Band 21: **Architektenwettbewerb - Neubau der St. Franziskus-Kirche in Regensburg-Burgweinting.**
Wettbewerbsarbeiten. Ausstellung Diözesanmuseum Obermünster 1998, 208 S.

Band 22: **Alte und neue Graphik aus Böhmen und Bayern.**
Ausstellung Diözesanmuseum Obermünster 1998, 88 S.

Band 23: **Touhami Ennadre - MATERIA PRIMA.**
Fotoausstellung im Diözesanmuseum Obermünster 1999, 56 S.

Band 24: **ROSA MYSTICA. Mariendarstellungen aus dem südlichen Portugal.**
Ausstellung im Domschatzmuseum Regenburg 1999, 190 S.

Band 25: **In Memoriam Radek Brož. Radek Brož – Otmar Oliva – Adriena Šimotová.**
Ausstellung im Diözesanmuseum Obermünster 2001, 104 S.

Band 26: **1803 – Die gelehrten Mönche und das Ende einer 1000jährigen Tradition.**
Ausstellungskatalog Diözesanmuseum Obermünster 2003, 73 S.

Band 27: **CHRISTUS - Das Bild des unsichtbaren Gottes.**
Ausstellungskatalog Museum St. Ulrich 2004, 160 S.

Band 28: **DIALOG 7**
Ausstellungskatalog Diözesanmuseum Pilsen / Diözesanmuseum Regensburg, 2004, 64 S.

Band 29: **TU ES PETRUS. Bilder aus zwei Jahrtausenden.**
Ausstellungskatalog Museum St. Ulrich 2006, 176 S.

Band 30: **Astrid Schröder – Polychrome Linienbilder.**
Ausstellungskatalog Diözesanmuseum Obermünster 2006, 40 S.

Ausstellungskataloge außerhalb der Reihe:

Moderne Kunst aus dem Vatikan. Papst Paul VI. und die Sammlung Religiöse Kunst des 20. Jahrhunderts.
Ausstellung in den Diözesanmuseen Würzburg, Paderborn u. Regensburg 1998, 120 S.

Menschwerdung. Ausstellung der Ev.-Luth. Kirche in Bayern und der Diözesen Regensburg und Würzburg zum Millennium 2000. Ein Wettbewerb unter Studierenden der Akademien der Bildenden Künste in München und Nürnberg. Ausstellungskatalog, Regensburg 2000, 70 S.

Scoti peregrini in St. Jakob. 800 Jahre irisch-schottische Kultur in Regensburg.
Ausstellung im Priesterseminar St. Wolfgang Regensburg, Regensburg 2005, 310 S.

„Was ist also die Zeit?" *(Augustinus, Confess. 11,14).* **11 Künstlerinnen und Künstler aus Bayern stellen aus.** Ausstellungskatalog Georgskapelle der Augustinerkirche Wien 2007, 52 S.